はじめに

　本書を手に取っていただきありがとうございます。
　あなたは今、「ロゴをつくりたい」と考えている方でしょうか?

　自分でデザインをする方、誰かに制作を依頼しようと考えている方、さまざまかと思いますが、この本は「自分（あるいはクライアント）らしいイメージがしっかりと伝わるロゴをつくりたい」と思っている方みなさんに参考になる内容となっています。

　この本のコンセプトは2つあります。
・自分らしさをロゴに込めるための準備とアイデアを紹介する
・イメージ別にロゴの作例をあげながら、そのイメージを表すためのポイントを紹介する

　私は、ロゴ専門のデザイナーとして、企業や店舗、グループ、コミュニティ、製品、認証マークなど、多種多様なロゴづくりのお手伝いを10年近く行ってきました。

　その経験を活かしながら、今回この本のために250点以上のロゴの作例をつくりました。
　できるだけストレートにイメージやテイストが伝わるようなロゴとし、デザインの方向性がわかりやすく掴めるものを心がけました。
　サンプルのロゴを見ることで、自分がつくりたいロゴのイメージがくっきりしてくるのではないかと思います。

　デザイナーにも、そうでない人にも、ロゴづくりの入門的な参考書となることを願い、執筆しました。それぞれのイメージをカタチにしたロゴをつくる際のお役に立てましたら嬉しいです。

<div style="text-align: right">遠島啓介</div>

第 | 1 | 章

ロゴづくりの準備 ———————————————

第 | 2 | 章

アイデアにつながる発想のひきだし —

第 | **3** | 章

イメージをカタチにするロゴデザイン— 58

第 | 4 | 章

自分らしいロゴをつくる秘訣 ——————— 142

本書の使い方

本書では、デザイナーはもちろん、デザインを経験したことがない人でも使いやすいように、ロゴづくりの基礎やテクニックを丁寧に解説しています。第3章ではイメージ別にロゴの見本を掲載し、そのつくり方やテクニックなどを紹介します。

ロゴづくりのアイデア
イメージどおりのロゴをつくるためのコツと作例を紹介します。

POINT
デザインするうえでポイントなるテクニックや気をつけたいことを解説します。

59

総合性と調和性を感じさせるロゴ

たくさんの要素で1つのマークを構成することで、総合性と調和性を感じさせるロゴです。ある特定の分野を総合的に扱うお店や企業などに向いています。それぞれが別のものに感じないよう、カラーを揃えたり、隣接を意識したりして一体化させるとよいでしょう。

代表的なモチーフを並べる

ロゴで示したい理念や代表的なサービスを記号化、絵文字化して複数並べます。安定感のある配置と統一したデザインテイストで複数の要素が一体化しているようにします。

Environment Group

Society Lab.

POINT

トーンを揃えると一体感が生まれる
各要素の形のテイストを揃えるのはもちろんですが、カラーのトーン（彩度や明度）を揃えることで、一体感が生まれ総合性や調和性のイメージにつながります。

○ 彩度や明度が揃っている

△ 彩度や明度が揃っていないため、一体感がでていない

138

第1章 ロゴづくりの準備

ロゴとはどんなものなのかを知りましょう。そのうえで、「キーワード出し」や「マッピング」といった、ロゴづくりの準備をしていきましょう。

第2章 アイデアにつながる発想のひきだし

ロゴデザインのアイデア出しが楽しくなる、発想法を紹介します。合体したり、擬人化したり、可変性を取り入れたりとさまざまな発想で自由度の高いロゴがつくれるようになります。

第3章 イメージをカタチにするロゴデザイン

イメージ別にロゴの作例と、その手法を解説します。伝統的なものからモダンなもの、あたたかみのあるものからクールなものなど、参考になるロゴの作例をたくさん紹介しています。

第4章 自分らしいロゴをつくる秘訣

自分らしいロゴをつくるために知っておきたい知識やデザインセオリーなどの秘訣を解説します。色やフォント、かたちなどさまざまな要素にこだわることでイメージどおりのロゴがつくれます。

第 | 1 | 章

ロゴづくりの準備

まずは、ロゴの役割や必要な理由など、ロゴとはどんなものなのかを知りましょう。そのうえで、自分らしいロゴをつくるための準備をしていきます。ロゴをつくるための「キーワードを出す」ことと「目指すイメージの方向性」を考えていくことがポイントです。

ロゴとは

ロゴづくりをはじめる前に、まずはロゴとはどんなものかを整理しましょう。主に企業やお店、商品・サービスのロゴについて考えていきます。

ロゴは言葉とビジュアルの中間に位置するもの

ロゴと一口にいっても文字をベースにしたものや、キャッチーなイラストのようなマーク、抽象的な図形を組み合わせたものなどさまざまなものが思い浮かぶと思います。一般的には、会社名や団体名、商品名、サービス名などを表したマーク、あるいは装飾された文字列、または、マークと文字列で表現されたものを指しています。このことからもわかるように、ロゴとはネーミングを伝える言葉的なものと、図や印象を表すビジュアル的なものがうまく組み合わさった、その中間に位置するものといえます。

ロゴの例

言葉度が高い　　　　　　　　　　　　　　　　　　ビジュアル度が高い

ロゴはほかとの違いを表すツール

ロゴの役割は、社名などのネーミングを伝えることと、その概要や思い、世界観、印象といったイメージを素早く伝えることです。ロゴをつくるときは、ネーミング+イメージを伝えることで、他社との違いをしっかりと示し、ターゲットとなる人に注目してもらうことを心がけます。

企業なら……
社名を伝える　　＋ 事業内容や理念を伝える

エンタメ作品なら……
タイトルを伝える　＋ 世界観やイメージを伝える

食品なら……
商品名を伝える　　＋ 素材や味覚を伝える

ロゴはほかとの違い
を表すツール

※ Apple やマクドナルドなど、グローバル展開をしており誰もが知っている企業の場合は、ロゴに名前（文字）を入れずに、シンボルマークのみで使われる場合もあります。

ロゴが伝えるイメージ例

・ロゴタイプで名称の「F dynamic」を伝えている
・赤のカラーで、情熱的、エネルギッシュな印象を伝えている
・躍動した2本のラインがダイナミックな印象を伝えている
・2本のラインで頭文字「F」を伝えている

・ロゴタイプで名称の「M-Connect」を伝えている
・緑のカラーで、やさしくリラックスした印象を伝えている
・イラストで人と人のつながり（Connect）を伝えている
・イラストの中で頭文字「M」を伝えている

ロゴが必要な理由

主に企業やお店にとってロゴを持つ意味は、対外的には、理念や思いを発信しながら、その会社やお店を知ってもらい、興味を持ってもらうもの。そして、対内的には、共通の旗印としてメンバーが同じ方向を向けるようにしたり団結を図ったりするものとなります。

ロゴは、知ってもらい覚えてもらうための「顔」

ロゴはブランドを認識してもらうための最重要ツールです。企業やお店、商品・サービスを知ってもらう、覚えてもらう「顔」ともいえます。その顔をとおして、そのブランドに対して抱くイメージが記憶されていきます。

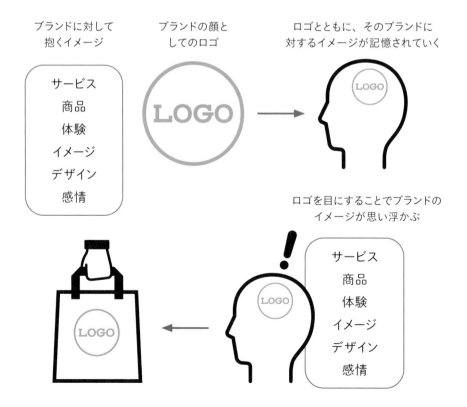

ブランドに対して
抱くイメージ

サービス
商品
体験
イメージ
デザイン
感情

ブランドの顔と
してのロゴ

LOGO

ロゴとともに、そのブランドに
対するイメージが記憶されていく

LOGO

ロゴを目にすることでブランドの
イメージが思い浮かぶ

サービス
商品
体験
イメージ
デザイン
感情

ロゴは帰属意識を高める「旗印」

企業のロゴであれば、組織内部に向けてもロゴは機能します。ロゴに込めた意味や思いは、会社の理念を反映させた旗印のようなもの。これは組織のメンバーの帰属意識を高め団結させるとともに、進むべき方向を示すマネジメントツールとなります。何か迷いが生じたり、意見が対立したりした場合の立ち返るべき場所ともいえるでしょう。

- 込められた意味や思い
- 大切にしていること
- 理念

メンバーが団結し、同じ方向を向くのに役立つもの

POINT

このように、ロゴには人を動かす力があります。ロゴをつくる際には、ターゲットとなる人に正しく伝わり、見た人の心が動くロゴをつくることを意識しましょう。この節の内容はコーポレートアイデンティティ（CI）の観点から解説しています。興味のある方は CI 戦略についても調べてみましょう。

03

魅力的なロゴをつくるポイント

ロゴはネーミング＋イメージを伝えることで、他社との違いを示すもの。そしてよいロゴとは、そこに自分たちの魅力がしっかりと表現され、見た人に正しく伝わり、心に残るものであると考えます。そんな魅力的なロゴをつくる際に考えるポイントは、自分らしさ、使いやすさ、共感の３つです。ロゴづくりの準備から、デザインワーク中、最後の選定から仕上げまで、ロゴ制作のプロセスの中で常に意識していてほしいポイントです。

魅力的なロゴの３つのポイント

1．自分らしさが表現されている

自分たちを表す意味と印象が的確に表現されていることが重要です。ロゴには、事業分野、サービス内容がわかるものをアイコン的にマークとするのもありですが、そういったロゴは、業種や機能、概要を伝えるだけのロゴとなってしまう可能性があります。同業であれば他社でも使えるデザインになってしまうため、注意が必要です。魅力的なロゴをつくるには、より自分だけのらしさを表現することを心がけましょう。

2．使いやすいこと

ロゴは、ブランドの要となるものなのでホームページやパンフレット、名刺、封筒、フライヤー、広告など、いろいろなシーンで使われます。まず、視認性や展開性があるといった機能面で使いやすいものであること。さらに、デザインの独自性や誰かに話したくなる意味が込められているといった話題にしやすい心理面での使いやすさが兼ね備えられているとよいでしょう。

3. 共感されること

現代は、モノからコトの時代になっているといわれるように、商品やサービスの内容での差別化は難しくなっています。どんな思いでその事業をやっているのかなど、背景にあるストーリーで差別化をする時代だと思います。

ロゴにもその思いを込めることが重要です。ターゲットとなる人がロゴを見たときに、直感で「自分に合っていそう」「信頼できそう」「なんか好き」などと感じられるイメージを目指しましょう。ターゲットをしっかりと定め、自社らしさとターゲットをつなぐ共感は何かを考えてデザインします。

意味
印象
独自性
話題性

自分らしさ
（自社らしさ）

魅力的なロゴ

使いやすい

共感される

視認性
展開性
独自性
話題性

親近感
信頼感
期待感

04

ロゴづくりの準備（キーワードを出す）

自分らしさが表現された魅力的なロゴをつくるためには準備が大切です。ロゴは一度つくったらなかなか変更できないので、しっかりと準備を行いましょう。あなたがデザイナーなら次の項目を参考にしてヒアリングをするとよいでしょう。

ロゴづくりに必要な準備項目

ネーミング（ロゴにする名前）

名前と、そこに込められた意味や由来を書き出します。ロゴのモチーフは社名や製品名、サービス名などのネーミングから着想されているケースがとても多いです。また、英語名の場合は大文字小文字の並びなどにこだわりがあるかなども確認しましょう。

ビジネス等の概要

ビジネス概要や、主な商品やサービス、ターゲット、沿革や歴史などを書き出します。他社より優れている、強みになっている点やどんな思いで事業を立ち上げたのかなどもあげるとよいでしょう。

ビジョンや理念、パーパス

将来のビジョンや思い描く未来像を書き出します。そして事業を行うにあたって、大切にしている価値観などもあげていきます。

与えたいイメージ

自分たちを表すイメージや、ターゲットとなる人がロゴを見たときに感じてもらいたいイメージを、言葉にして書き出します。

POINT

ビジネス概要やビジョン、理念は、What（何をしているのか）、How（どうやって行っているのか）、Why（なぜ行うのか）を意識して書き出してみるとよいでしょう。

キーワードにして分類する

書き出した項目を眺めながら、ロゴに込めたい内容をキーワードとして短い言葉にしていきます。そして、その書き出したキーワードを分類してまとめます。

<u>キーワードの一例</u>

> プロフェッショナル、厳格、十人十色、安心、生活を楽しく豊かに、
> 快適、親身、多様性、個性を重視、誠実、小粒でもピリリ

出したキーワードをグループ分けして
優先すべきキーワードを選ぶ

↓

| 十人十色
多様性
個性を重視
小粒でもピリリ | 生活を楽しく
豊かに
快適 | プロフェッショナル
厳格
誠実 |

この２つのグループが自分たちの独自性を表現できるキーワードと判断。このイメージがしっかり込められたロゴをつくるという方針にする

必須のイメージではあるが、他社であっても当てはまるキーワードのため、ロゴで前面に出さなくてもよいと判断する

ロゴづくりの準備（イメージの方向性）

つくるロゴのイメージをよりはっきりさせるためには、ポジショニングマップをつくって、さまざまなロゴをマッピングしてみるとよいでしょう。客観的に競合との位置づけを確認することで、実際にデザインをつくっていく際の指標となることに加え、逆にこれは違うという方向性もわかります。

同業や似た業界のロゴをマッピングする

まず、それぞれ対となる軸をつくります。この例では、「クール・シャープ」←→「あたたかみ・やわらかさ」、「個性的・独創的」←→「シンプル・普遍的」を軸としました。この軸を縦横に設定し、同業者や競合、似た業界のロゴをマッピングしていきます。それを眺めながら、自社の目指すイメージを決めていきましょう。

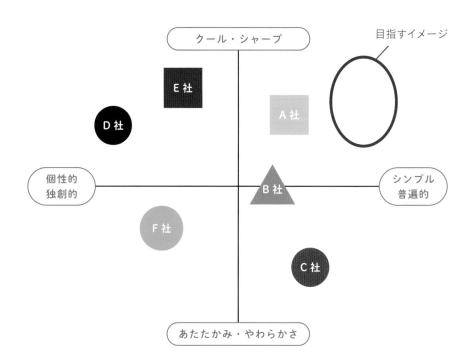

イメージの目標となるロゴを確認する

目指す方向性が定まったら、同じポジショニングマップを使って、そのイメージに合うロゴをマッピングすることでイメージを膨らませます。業種問わず、さまざまなロゴを探してマッピングしてみましょう。ネットで探したり、ロゴをたくさん掲載している書籍、本書の第2章や第3章で紹介しているロゴなどから見つけてもよいでしょう。目指すイメージに近いロゴを見つけるという意味もありますが、「こういうイメージは違う」というものを確認する作業でもあります。

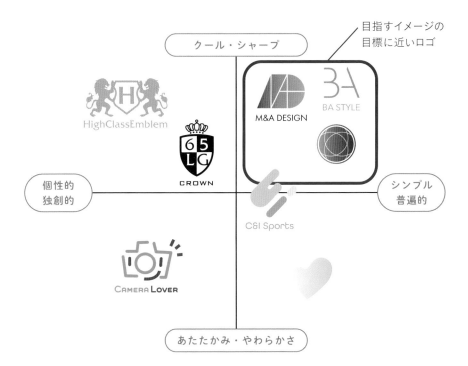

目指すイメージの
目標に近いロゴ

POINT

同業他社のロゴのマッピングをすると、その業界に共通するイメージを知ることもできます。「ソーシャルビジネス系はハートウォームな印象のロゴが多い」などといった具合です。業界らしさのイメージを踏襲しつつ、どのように自分らしさを出していくかを考えましょう。

軸の設定を変える

マッピングしてどこかの軸に偏ってしまう場合は、設定した軸がその業界には合っていない可能性があります。その場合は、別の軸を考えてみましょう。

軸に偏りが出てしまった例

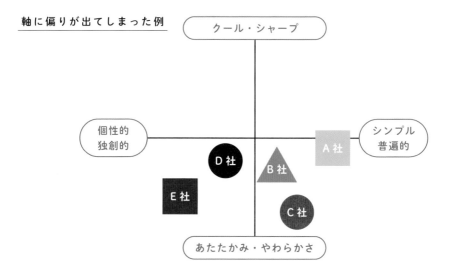

あたたかみ・やわらかさに偏ってしまっている。軸のラベルが合っていない可能性があるため、あたたかみ・やわらかさをさらに細分化する軸を考る

縦軸を変更してマッピングし直した例

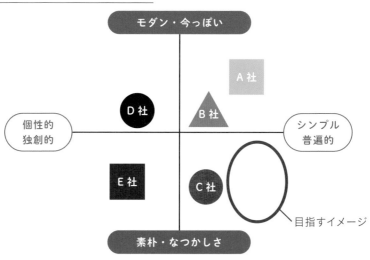

軸の例

軸はアイデア次第でいろいろと考えられます。ここでは汎用性のある例をあげてみました。これに限らず、新しい軸を考えてマッピングしてみることで新鮮なイメージやアイデア、目指す方向性が見えてくるかもしれません。

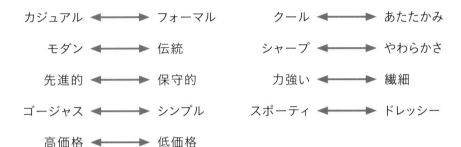

縦横軸にして、さまざまなポジショニングマップをつくります。

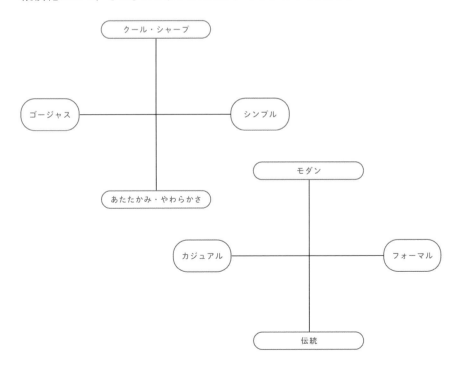

何をモチーフにするか

何をモチーフにしたロゴにするかは、ロゴをつくるうえでの最初の大きな課題だと思います。モチーフは大きく分けると、「ネーミングを由来にしたモチーフ」と「理念や思い・コンセプトを由来にしたモチーフ」の2つに分けられます。

ネーミング由来のモチーフ

ネーミングそのものをロゴタイプで表現したり、イニシャルをシンボルマークとして使ったりします。

理念や思い・コンセプトを由来にしたモチーフ

ビジョンや理念を抽象的な図で表現したり、具体的なモチーフで意味やイメージをシンボルマークで表現したりします。

自分らしさのあるイメージを合わせて独自性を出す

ネーミング由来、理念由来に分けられると説明しましたが、基本的には両方を掛け合わせる、複数の意味を組み合わせる、置き換えるなどで、自分らしさと独自性が両立するロゴをつくっていきます。

歯科クリニックのロゴマーク例

業態を伝えただけのロゴ

歯医者だということは伝わるが、ほかの歯医者のロゴとしても使えてしまいそう

業態に自分らしさを加えたロゴ

歯のイメージにコンセプト由来の笑顔やネーミング由来のイニシャルを組み込むことで、自分らしさを表現したり、マークで名前をイメージさせたりできる

自分らしさを前面に出した
独自性のあるロゴ

歯ではなくゾウをモチーフにすることで、やさしい、頼れるといったイメージを与え、歯科クリニックとしての独自性を出せる

次の第2章では、ロゴのモチーフをつくるためのアイデアを発想する手法を紹介していきます。

第 | 2 | 章

アイデアにつながる
発想のひきだし

第2章では、ロゴデザインのアイデア出しが楽しくなる発想法をまとめました。かたちに着目したり、意味に着目したり、さらにそこに遊び心を加えたりするのもよいでしょう。サンプルのロゴも参考にしながら、自分だけの新しいアイデアを見つけてみてください。

かたちを見立てて置き換える

文字やモチーフとなるものなどの"かたち"に注目して、そっくりな別のものへ置き換えられないかを考えます。新しいアイデアを考えるアナロジー（明喩）という手法で、Aと△など、明らかに似ていてわかりやすいかたちにするのがポイントです。ネーミングとイメージをコンパクトに表現することで、面白さや驚き、インパクトを与えることができ、見た人の心に残るものとなります。

文字を図形で置き換える

文字のかたちの中に幾何学図形がないかを探し、置き換えます。印象に残る面白さや意味を伝えることができます。

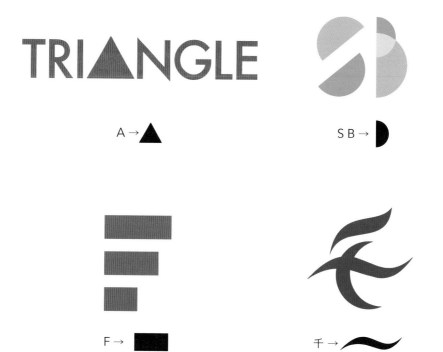

A → ▲

SB → ◗

F → ▬

千 → 〜

文字を記号やモノに置き換える

文字のかたちに注目して、記号や具体的なモチーフに置き換えます。なるべく文字のかたちを崩さないように置き換えることで、わかりやすくなります。名前の意味を補足して素早く伝えることができます。

O → 自転車のホイール

g → ∞

ドの濁点 → プロペラの回転

Kのライン → 道路

O → 電源ボタン

合体させる

文字、記号、モノなど複数のものを重ね合わせて、1つのシンボルマークにします。06では似たかたちへの置き換えについて紹介しましたが、こちらは必ずしも似ているかたちである必要はなく、各要素の特徴的な部分を活かすようにして合体させます。コンパクトでユニークなフォルムの中に、いくつもの要素を表すことができ、見る人にも発見の楽しさがあります。

複数の文字を合体させる

複数の文字を組み合わせることで、シンボルマークをつくります。イニシャルを重ね合わせる、いわゆるモノグラムもここに分類されます。アルファベット同士だけではなく、アルファベットと漢字を組み合わせるなど、いろいろと考えてみましょう。

M、A、Dを重ね合わせる

GとLを組み合わせる

CとAを組み合わせる

Bとiを組み合わせる

文字と記号やモノを合体させる

要素となる文字、記号、モノ、それぞれの特徴的な部分を見極め、重ね合わせます。文字で企業名やサービス名のイニシャルを表し、モノなどで意味やイメージを伝えるといった使い方ができます。

漢字の四とハートを
合体させる

Cとツバメを
合体させる

Uと上向きの矢印を
合体させる

Kとマンションを
合体させる

漢字の山とりんごを
合体させる

Jとドキュメントを
合体させる

塗りと余白を活かす

複数のものを重ねる場合に、塗りの部分で伝えるもの、余白の部分で伝えるものを分けて2つの要素を組み合わせる方法もロゴではよく見られます。塗りと余白を区別することで2つのものを表現でき、スマートでクリエイティブな印象になります。また、余白部分がメインになるロゴなども発見の面白さがあります。

余白で伝える

2つのモノを表現するのではなく、見えない部分で文字などの意味を伝える方法です。一見すると 何が表現されているのかわからないが、気づくと誰かに話したくなるといった、面白みがあるロゴになります。

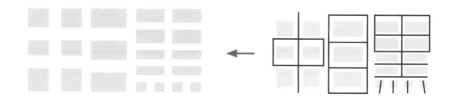

一見すると、ブロックが並んでいるマークに見えるが、
余白に注目すると「中目黒」の文字が見えてくる

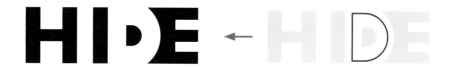

Dの文字だけ塗りと余白が反転している。
全体で「HIDE」の文字列となっている

塗りと余白を使って2つのものを表現

塗りの部分と余白の部分、それぞれでモチーフを表現します。コンパクトですっきりしたロゴとなります。

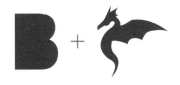

Bとドラゴンを組み合わせる

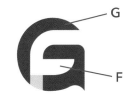

GとFを組み合わせる

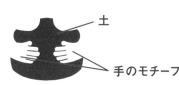

漢字の「土」と手のモチーフを
組み合わせる

ロゴ提供：Organic Farm つちとて

33

意味を見立てる

意味が似ている別のものに置き換えてロゴにします。はっきりわかるものから、いわれないとわからないものまでさまざまですが、ロゴを見せながら「実はこのような意味があります」と話をすることで伝わるロゴは、コミュニケーション性もあり、記憶に残りやすい効果もあります。具体的なモノで表現しづらい場合は、図形を使ってそこに意味づけをするのもよいでしょう。

メタファー（隠喩）による置き換えでモチーフにする

「〜のような」といった、イメージが似ているものをロゴのモチーフに取り入れます。そのモノが持つイメージがぱっと見で伝わるのが利点です。そもそもネーミング自体にメタファーが使われている場合もあるでしょう。わかりやすすぎるメタファーは、ほかのロゴでも多く見られるありふれた印象になってしまう可能性もあるため、注意しましょう。

情熱を「炎」で表現

素早さを「鳥の飛翔」で表現

耳を「ウサギ」、鼻を「ゾウ」で表現

ふわふわを「雲」で表現

KENJA

理知的なイメージを
「フクロウ」で表現

DOGA KING

王者のイメージを
「ライオン」で表現

図形に意味づけをする

幾何学図形を使いそこに意味づけをしてロゴにする方法です。具体物ほどのキャッチーさはないですが、抽象的なイメージは落ち着きを感じさせるほか、好き嫌いに左右されにくいというメリットがあります。

中心から外に向け、四角から
だんだん円になっている

3つの丸と赤い図形で
表現されたシンボルマーク

POINT

税務のかたいイメージを■に見立て、だんだんやわらかくする（●にしていく）という意味を込めている。

POINT

3つの丸に、その会社が持つ3つの行動指針を込めるとともにメンバーの協力の意味を込めている。

3つの丸から生まれる大きな情熱の炎と希望

3つの丸に、その会社が持つ3つの行動指針を込めるとともにメンバーの協力の意味を込めている

擬人化・擬物化する

擬人化、擬物化とは人、動物、モノなどに置き換えること。かたちや意味を見立てるのと同じ考え方で、ロゴでは比較的よく見られる表現です。人間は、人の顔に目がとまりやすいため、自然と注目が集まるという利点もあるでしょう。どちらかというとコミカルな表現になるかもしれません。ビジュアルとしての置き換えのほか、動作や性質を付け加えるなどの方法があります。

文字を顔にする

文字などに目や口をつけて顔にする方法です。パーツをつけ加える、文字を構成する要素を置き換える、文字の配置で顔に見立てるなど、アイデア次第でさまざまな表現ができます。

ocを目に見立てて、口をつけ加える

座の文字のパーツが顔に見える
ように置き換えや変形をする

ゴの濁点を目にして、
動物のようにする

SOZUの文字をパーツにして顔を描く

ロゴ提供：甦水tech株式会社

モノに目や口をつける

モノのかたちには特にこだわらず、目や口をつけることで顔らしくします。モチーフとなっているモノの意味に、顔にしたことによる印象（親しみなど）をプラスすることができます。

にきほいくえん

木に目と口をつけて
顔にする

レンズを鼻に見立てて、
目と口をつける

動作や性質を利用する

顔にするだけでなく、人の動作や性質などをモノに付加する方法もよく見られます。

グルメバッグに足をつけて、
フードデリバリーを表現

家にばんそうこうをつけて
修繕を表現

象徴となるものを使う

代表するもの、縁やゆかり、ステレオタイプや類型的なものをモチーフにします。メタファーと同様に、共感度がありつつもありふれたモチーフではないものが見つけられると最高です。「～といえば、○○○!」といったかたちで連想を広げて探していきましょう。象徴を使ったロゴは、ネーミングの意味を印象深いものにしてくれるという効果があります。

代表するものをモチーフにする

「沖縄といえばシーサー」といったように、その中にある代表的なものや部分をモチーフにします。連想でいくつか候補を出してみてから、共感度や自分たちのイメージに合っているか、デザインしやすいかという観点でモチーフを決めていきます。

沖縄を代表する像を
モチーフに使う

鹿の「角」の部分のみを
モチーフに使う

春といえば「桜」や「チューリップ」。
より共感度が高いほうや、自分たち
のイメージに近いほうを最終的には
選ぶとよい

共通的なイメージをモチーフにする

エンジニアリングをイメージさせるギア（歯車）、博士をイメージさせる眼鏡と
ヒゲなど、共通的なイメージをモチーフにします。多くの人が思い描くもので
あることが重要ですが、世代などによって思い描くイメージが異なる場合もあ
るので、注意しましょう。

エンジニアリングを
イメージさせる「ギア（歯車）」

博士のイメージといえば
「眼鏡とヒゲ」

決断に共通する、前向きに歩く姿をモチーフにする
（人々の決断を紹介したWebサイトのロゴ）

ロゴ提供：株式会社ライフメディア

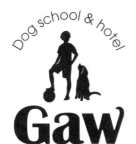

飼い主と犬の理想の関係を、愛
犬と遊ぶ少年をモチーフに表現
する

ロゴ提供：ドッグスクール＆ホテルGaw

図形の反復・集合

同じかたちや同種類のものを複数ならべ、たくさんのものを一体化させることで、印象的にしたり新しい意味を生み出したりできます。単に並べるだけでなく、そこにリズムやワンポイントの違和感を入れることで、印象に残るインパクトやひっかかりを与えられます。

図形を並べる

同じ図形を並べて新しいかたちをつくり出したり、意味を持たせたりします。規則正しく並べることで、安定感が生まれます。また、まとまりの中にちょっとしたアクセントやずらしを入れると、印象深いものにできます。

■×9 に遠近
感をつける

○×3、それぞれを
重ねる

ブロックを並べる。「ッ」をずらすことで
印象深いものにする

回転を意識して並べる

並べる際に回転対称性を意識する方法です。マーク全体に一体感を持たせることができます。

三位一体と
なるような表現

矢を星型に並べる。
中心に向かって矢が
伸びているような表現

4つの匚を
回転しながら並べる

図形の集合でモチーフを表す

単に並べるだけでなく、文字やモノなどのモチーフを描くように並べます。モチーフで意味を表しつつ、イメージを印象づける方法です。

水平のラインで
Mを表現

デジタルらしさのある
ブロックでGを表現

●で日本地図を
表現

つなげる

2つ以上の要素をつなげることでユニークかつ印象的なロゴにする方法です。つなげる方法はアイデア次第でさまざまに考えられます。つなげる箇所や伸ばした線のかたちなどを工夫して、ユニークさが出るようにするとよいでしょう。

文字をつなげる

主にロゴタイプスタイルのロゴなどで、文字と文字をつなげて印象深いものにします。

NとNをつなげて名前の意味を表現。
ロゴ全体の横幅を縮める効果も得られる

先頭のCと最後のTを
つなげる

LINE

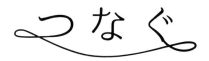

文字と文字を直線で
つなげる

文字の端をなめらかな曲線で
つなげる

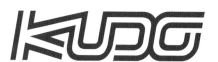

「KUDO」の文字を縁取りにしつつ、
そのラインに注目して、つなげる

チェーン状につなげる

文字と文字を鎖のように絡み合わせるつなぎかたです。単に線をつなげるよりも、密接に絡み合うといった印象を持たせることができます。

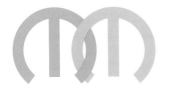

mとmが腕を組むような
印象で絡める

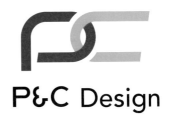

PとCを鎖のように
つなげる

つながりの交点を特徴的にする

シンボルマークにする場合は、つながりの交点に装飾や特徴をつける方法もあります。単につながりだけでないイメージも持たせることができます。

交点に○置いて、
MとCをつなげる。
デジタルな印象になる

円をアメーバのようにつなげる。
なめらかで有機的な印象になる

対比させる

2つの要素を並べることで、その差を印象づけ、さらに全体的な調和も表現できる手法です。陰と陽のような両面を表すことは、総合性をイメージさせることにもつながり、企業ロゴなどでもよく見られます。共通となる部分を意識しつつ、コントラストが大きくなるような表現を目指してつくるとよいでしょう。

イメージで対比させる

2つのフォントを組み合わせたり、イメージの離れた2つの図形やモチーフを組み合わせて対比させたりして、1つのシンボルマークにします。

Style**Style**

フォントを変えて対比させる

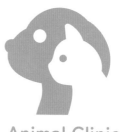

■と●を組み合わせて
シンボルマークをつくる

イヌとネコを組み合わせて
シンボルマークをつくる

色で対比させる

寒色と暖色など、イメージが正反対の色を組み合わせることで対比を表現します。両方のイメージを併せ持つといった印象をつくりやすいでしょう。

青と赤で対比。誠実さ＝青と情熱
＝赤を併せ持つといった
イメージを込めている

ピンクと青の星を
重ね合わせる

大きさで対比させる

基本的には同じフォルムのものを大きさに変化をつけることで対比させます。文字の場合は同じフォントにするなどで、共通点を意識しつつ、大胆に大きさを変化させます。

円の大きさを変えて
並べることで親子を表現

SMALL **BIG**

文字の大きさを変えてネーミングにある
対比的な意味を表現

誇張する

意味やイメージを伝えるために、強調や増量をする方法です。一部分を極端に大きくしたり、イメージを補足するように要素を付け加えたりしてインパクトを出します。もととなるものがわかる程度に留めるか、あえてわからないほど誇張するかを考えながらつくります。

一部分を大きくする

文字などの一部分を大きくすることで、イメージを伝えます。ラインを伸ばす、変形するなどして部分的に大きくしましょう。

Tのラインを伸ばして、
遠くへ飛んでいくイメージを表現

「万」の文字を円のような
イメージに変形することで、
よろず感を強調する

豚の鼻を誇張して、コンセントの
ようなイメージを表現

線をつけ加えて強調する

線を加えることで、動きやインパクトを与え、イメージを強化させます。

文字にラインをつけ加えて
スピード感を強調する

文字になめらかなラインを加えて
優雅なイメージを強調する

要素を増やす

構成する要素に注目し、数を増やすことでイメージを伝えます。

「i」の、丸を増やして、
イメージの広がりや多様さを表現

ハートの中にハートを
たくさん入れて、Veryを表現

カット・分離する

文字をカットしたり、一部分をくり抜いたり引き離したりする手法です。文字の
ラインをカットする手法は、手作り感やクリエイティブ感を表現する際に使われ
ます。また、引き離すことで新しいものが生まれるといった意味を持たせることも
できます。さまざまな意味づけを考えてつくってみましょう。

文字をカットする

文字のラインに注目して交点をカットしたり、全体をカットしたりして、印象的
なものにしていきます。

「食」の交点をカットする

OTOの文字をカットする
左右の〇のカットの位置を
変えることでユニークさを出している

文字全体を直線で
縦横斜めにカットする

文字全体を波形にカットする

分離する

直線的にカットするだけでなく、四角や円などでくり抜いたり、分離したりしてもユニークなシンボルマークになります。

Rをブロック状に切り取る

■をカットして位置をずらす

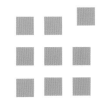

規則的に並んでいる
■のうちの1つを引き離す

白
水
IZUMI
whitewater

泉の文字を構成する要素を
白と水に分離して、別の意味
（white water）も表現する

文字列の間に｜を入れて
分離した印象にする

逆転・反転する

文字やモノなどを逆転・反転することで、新しい意味をつくり、印象的にする手法です。かたちを逆にするほかに、色を変えるなどの方法もあります。合体などの手法と違い、コンパクトにまとまりながらもインパクトがあるので、アイデアの面白さを感じさせるスマートな印象をまとったロゴになります。

文字を逆さまにする

文字の向きを逆転・反転させてロゴにします。左右の反転、上下の反転など、意味づけも考えて効果的な方法を探ります。

Rの文字を左右反転させる

Aの文字を上下反転させる

「i」＝人と、反転させた「！」
＝ひらめきを組み合わせて
「ideaman」を表現

「間（アイダ）」を逆さまにして、
「ダイア」の名前を伝える

色を逆にする、色で伝える

具体的なモチーフの場合は、色を変えることで意味を逆転させる、新しい意味をつくることが可能です。また、隠れた意味を伝えるために色を変えることも効果的です。

一般的には赤いイメージの炎を
青にすることで印象づける

一般的に緑色であるクローバーを
赤色にすることで印象づける

usの色を変えることで、
ボクら＝usが隠れている
ことを伝える

文字を横にする

逆転・反転ではなく、横にすることでも印象的なものにすることができます。何かに見立てるようにすると、スマートかつ遊び心も感じるものとなるでしょう。

Pを横にして、舌をぺろっと
出した口に見立てる

eを横にして寝ている
様子を表現する

言葉遊び的に置き換える

いわゆるダジャレのような表現でロゴをつくります。語呂合わせに近く、語感が似ている別のものを図にするなどして置き換えます。意味としてはまったく違うものに置き換えたほうが、遊び心や面白さがより大きく伝わります。ユニークな表現で名前を覚えてもらいやすいロゴになるでしょう。

言葉を絵に置き換える

ネーミングの文字列に注目して、何かが潜んでいないか探します。文字列全体あるいは、一部分を取り出して絵にしていきます。

クリエイトのエイト＝8にする

リスキリングのリスを絵にする

エントリーのトリ＝鳥を
絵にする

One＝ワン＝犬を
絵にする

語呂合わせ

ロゴ＝65など、語呂合わせを活用してシンボルマークをつくります。ニシ＝二が4つなど、文字と数で表現するなどの方法があります。マークを読む面白さが生まれるでしょう。

ニシヤマ＝二×4と山で表現

ロゴ＝65と語呂合わせし、
6本と5本のラインで表現

数字を取り入れる

ネーミングの中にある数字や、会社などにちなんだ数字をロゴにさりげなく取り入れます。説明しないとほぼ気づかない表現となりますが、隠れた意味があるロゴとして印象深いものになるでしょう。

名称にある数字を角度として取り入れる

10度

創業日を色番号に取り入れる

創業日：2023年6月5日

↓

230605（6桁で表現）

↓

RGBの色番号として取り入れる

#230605

可変性を取り入れる

ロゴは一般的に、形や色を1つに定めるものですが、ここで紹介するのはルールを定めたうえで、変化させながら使用するアイデアです。可変性を取り入れることで、柔軟性やカスタム性、期待感などを伝えることができるでしょう。構成要素の中で、変化させる部分とさせない部分をしっかり定めておくことが重要です。

色を変化できるようにする

かたちや文字列を変えずに、カラーを変化させることでさまざまなバリエーションをつくります。たくさんのカラーがあっても統一感のあるトーンを心がけましょう。

HENKA　　HENKA　　HENKA　　HENKA　　HENKA

マークのかたちは変えずに、さまざまなカラーバリエーションをつくる

COLORS COLORS
COLORS COLORS COLORS
C LORS COLORS

文字の〇の部分だけ色を変化させる

┌─ **POINT** ──────────────

色を変化させながら使うアイデアとしては、「それぞれのカラーに意味を持たせ（赤→ Passion、青→ Intelligence など）シーンごとに使い分ける」、「メンバーそれぞれが、好きな色を使えるようにする」、「提供する商品・サービスごとに色を変える」などがあります。

積み木やパズルのように組み換え可能にする

ブロック的な要素として、積み木のようにさまざまな配置で並べることで変化やカスタム感を印象づけられます。また、ロゴを載せる場所に応じてサイズにあった組み換えをするなども可能になります。組み換えができるような、さまざまなかたちを考えてみましょう。

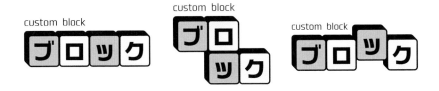

1文字ずつ積み木的なブロックにして並べる

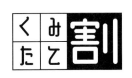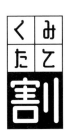

大小のブロックをさまざまに組み合わせることで、
ユニークさとインパクトを出す

正六角形にして辺で自由につなげる

視認性と可読性が大事

ロゴは大きく表示することもあれば、極小サイズで使われることもあります。そして
ロゴをじっくり眺めてもらえることは稀です。そのため、どんなシーンで表示され
ていても、目を向けられた一瞬で名前やイメージが伝わる、視認性と可読性
を兼ね備えたものであることが理想です。

色による視認性

ペールトーンなどの淡いイメージの色は、薄い印象となり目立たないため、ロ
ゴで使う際には要注意です。サイズを小さくしても見えにくくないか、ほかの
ロゴなどと並べたときに、弱すぎる印象にならないかなどを確認しながら、色
を調節しましょう。

小さくなると見えにくい

EnjoyTalk

URBAN
CITY

他社のロゴなどと並んで表示されると、弱い印象

調整のアイデア

A 彩度を上げたり、明度を下げたり
して色味を調整する

B 色の面積を広げることでも視認性は
上がる（この例では文字を太くしている）

LOGO
DESIGN

LOGO
DESIGN

文字の可読性

ロゴは、社名や商品名などを伝えるもの。ぱっと見でも文字が正しく読めるようになっていることは重要です。文字のかたちにこだわって調整を重ねていくと、意外に可読性が低下してしまっていることもあるので、最後にほかの文字に見えていないかなどをチェックしましょう。

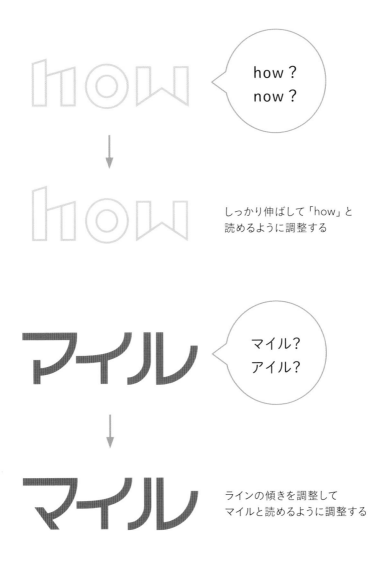

しっかり伸ばして「how」と読めるように調整する

ラインの傾きを調整してマイルと読めるように調整する

第 | 3 | 章

イメージをカタチにする
ロゴデザイン

第3章では、イメージ別にロゴの作例を
紹介します。それぞれの印象とそれを感じ
させるポイントとなる要素や手法をまとめ
ています。伝統的なものからモダンなも
の、やわらかいものからクールなものなど、
幅広いイメージの作例を参考にロゴの方
向性をはっきりさせていきましょう。

ポップで元気なロゴ

見た人をワクワクした気持ちにさせるようなポップなロゴです。「元気」「楽しい」といったイメージにもつながるので、エンタメ性の強いもの、フェスやイベントなどに向いています。丸みのある字体やリズミカルな配置で表現されたロゴタイプや、デフォルメされたイラストを使うとよいでしょう。

丸みや膨らみ、跳ねた印象を取り入れる

楽しい印象のあるデザインフォントを使ったり、丸みや膨らみのある文字をつくったりして、元気な印象のロゴタイプにします。

POINT

丸みのある文字をつくるアイデア

オリジナルのポップな文字をつくるには、円や楕円のパーツを組み合わせながら文字をかたどっていく方法を使ってみましょう。文字を膨らませるようにパーツを重ねて配置し、最後に重なりの上下を意識して色をつけることで、立体的でポップな表現になります。

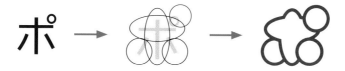

もこもこ感や丸みのあるデフォルメイラストを使う

ポップな印象の文字にさらにモコモコとした袋文字のような表現を加えたり、丸みを強調したイラストを使ってロゴをつくります。

POINT

明るいカラー×丸みのあるフォルムやパーツ

ポップで元気な印象は、第一には暖色系を中心としたビビッドなカラーが向いていますが、緑や青もライトトーンなどであれば軽やかなポップさを出すことができます。丸みのあるフォルムと組み合わせるとよいでしょう。

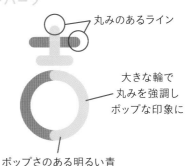

丸みのあるライン

大きな輪で丸みを強調しポップな印象に

ポップさのある明るい青

フレッシュでアクティブなロゴ

爽やかさと元気さが同居する若々しい印象のロゴです。スポーティーなものや若者向けのサービス・製品のほか、フレッシュさを印象づけたい企業にも向いているでしょう。直線・曲線がくっきりしたフォルムに若葉を思わせるグリーンやみずみずしいブルーをベースにするとフレッシュさが出せます。

斜めの配置や縁取りを使う

スマートな印象のあるフォントを使い、斜体や斜めの配置、縁取りなどでフレッシュさを強調します。

POINT

若々しい印象のフォントアイデア

フォントはラインが細めのサンセリフ体やゴシック体、デザイン書体が向いています。太めのフォントは、縁取りにすることでスマートな印象になります。

BC Alphapipe	VDL ライン G	Futura（Bold を縁取り）
LOGOTYPE	LOGOTYPE	LOGOTYPE

まっすぐ+部分的に丸みをつくる

直線で構成された図形に角丸などをうまく取り入れると、若々しいまっすぐさと柔軟さを表現できます。

POINT

角丸でやわらかさを取り入れる

シンプルな三角形などを使う場合も、角丸を取り入れることで柔らかさが出ます。

中に入れた「m」の文字もまっすぐ+丸みを意識している

POINT

寒色系でフレッシュさを表現する

カラーはライトな寒色系や緑をベースにします。アクセントで黄を加えてもよいでしょう。

アクセントカラー

ベースカラー

切れのあるクールなロゴ

エッジが効いたフォルムのロゴは、クールさとともに隙のないイメージを与えるため、先進的な印象や精密さ、正確さなどを印象づけることができます。文字やシンボルマークを直線的にカットしたり、鋭角的なフォルムを取り入れたりするとよいでしょう。

文字をカットしたり、鋭角的な文字を作字する

現代的な印象のサンセリフ体をカットしたり、直線を組み合わせたりして、鋭い印象の文字をつくります。

POINT

カットする角度を揃える

複数箇所をカットする場合は、角度をすべて揃えるとまとまりができ、シンプルな強さを感じさせます。

作字の場合も、ラインの角度を揃える

マークに鋭角的なフォルムを取り入れる

形が尖った図形を組み合わせたり、マークのモチーフとなるもののフォルムを鋭角的に変形したりすることでシャープな印象のロゴになります。

POINT

クールな印象を与える色

青を中心とした寒色系は、文字どおりクールな印象を与えます。クールに加え力強さを表現したいときは、暖色系を使用するのもよいでしょう。ストロング、ディープなどの重いトーンを使うと力強さを感じさせます。

クールの定番色はブルー系

重めのトーンの赤などを使うと
力強さを感じさせられる

スピード感・シャープさのあるロゴ

スポーツやゲーム関連、移動や運送関連の企業などで使いやすい疾走感のあるロゴです。斜体の文字や効果線を加えると表現しやすく、カラーはスピード感をイメージしやすい青やエネルギッシュな赤などがよいでしょう。

斜体の文字と直線を組み合わせる

斜体にするだけでもスピード感を出せますが、そこに直線を組み合わせるとより疾走感を演出できます。

<div style="border:1px solid; padding:10px">

POINT

太めのサンセリフ体を使う

直線を組み合わせたときにも文字がはっきり見えるように、線が太めのサンセリフ体をベースにするとよいでしょう。フォントのウエイトに Bold や Extra Bold、Black などがあるものはそれらを選びます。

Impact	Magistral	Futura
Logotype	**Logotype**	**Logotype**

</div>

疾走感に効果を加える

疾走感を出す直線を基本に、重ね合わせや切り抜き、文字のラインをつなげる、伸ばすなどの効果を加えることでユニークなシンボルマークをつくります。

POINT

コンパクトに表現するヒント

塗りと余白を意識して重ね合わせたり、文字の形に注目して、線を伸ばしたりつなげたりしながら印象的に仕上げます。

塗りと余白を意識する

D + ◣ → ◗

文字の形を変形する

A → ⚹

67

伝統を感じさせるロゴ

老舗っぽい印象と現代的なイメージが同居するロゴです。 歴史や伝統のあるもの、職人的な手仕事、日本的なものや企業などに向いています。筆書体を使ったり、家紋的なモチーフを取り入れたりして、和の伝統的なイメージをダイレクトに表現するとよいでしょう。

力強い筆使いの日本語フォントを使う

隷書体や太い楷書体、江戸文字などのフォントを使います。インパクトのある筆文字がダイレクトに伝わるように意識しましょう。

煎餅本舗
老舗屋 元祖

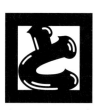

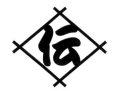

職 人 の 手 仕 事

POINT

老舗・伝統を感じさせるフォントのアイデア

勘亭流、相撲文字などと言われる、江戸時代に使用された図案文字は、その筆使いと力強さから、和の伝統や老舗感を表現するのに向いています。そのほかにも隷書体など堂々とした印象のフォントを使うのもよいでしょう。

勘亭流	ひげ文字	隷書101
ロゴたいぷ	ロゴたいぷ	ロゴたいぷ

家紋などの和の伝統モチーフをベースにする

歴史や伝統を感じる家紋をモチーフに取り入れます。紋の持つ力強いイメージを使いつつ、繊細な表現も加えることで、少し現代的な印象になります。

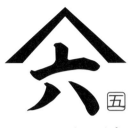

POINT

頭文字を組み込む

家紋にあるイメージそのままに、頭文字を組み込むことで、伝統的なイメージと企業やブランドの名称が伝わります。

POINT

和×洋の表現

アルファベットや英文を取り入れることで、伝統の中に現代的なおしゃれさが生まれます。

親しみのあるスタイリッシュなロゴ

現代的なスタイリッシュさの中に親しみを感じさせるロゴは、スタートアップ企業やBtoBのWebサービスなどに向いています。文字、シンボルマークともに、直線と曲線が比較的くっきりとした単純な構成とし、ビビッドなカラーを使うとよいでしょう。

直線と曲線がはっきりと分かれたフォントを使う

ジオメトリック系のサンセリフ体や、日本語の場合は細い線で懐が広めのゴシック体を使ってロゴタイプをつくります。

POINT

親しみ×スタイリッシュなフォントのアイデア

欧文の場合、ジオメトリックなサンセリフ体は、幾何学的な印象によるスタイリッシュさを感じさせつつ、はっきりとした文字の丸みなどから親しみも感じさせます。和文はゴシック体で懐が広めのフォントを選ぶとよいでしょう。

Sofia Pro	Reross	VDL ロゴナ
logotype	**logotype**	ロゴタイプ

単純なラインの図形に置き換える

イニシャルとなる文字や、モチーフとなるモノは、直線曲線がはっきりしたフォルムにするとよいでしょう。

POINT

明るめのカラーでまとめる
鮮やかで明るい印象のトーンでまとめることで親しみやすくなります。

POINT

モチーフは平面的に表現する
文字やモチーフを単純な図形に置き換えることを意識します。平面的にすることでスタイリッシュな印象になります。

洗練されたスタイリッシュなロゴ

ファッション系から先端テクノロジー系まで幅広く使えそうな、洗練された印象の現代的なロゴです。主にクールさやオシャレさ、スマートさをイメージさせることができます。細身のサンセリフ書体を使用したり、シンプルなラインの構成で落ち着いた配色にしたりするとよいでしょう。

細身のサンセリフ体フォントを使う

細いラインのサンセリフ体のフォントを、文字同士の間隔や余白に意識してスタイリッシュさのあるロゴタイプを作ります。

POINT

スタイリッシュなフォント選びと文字の変形

スタイリッシュな印象のフォントの一例です。また、フォントをそのまま使うのではなく、フォルムを変形させるなどして、印象を強めていきます。

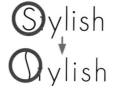

繊細なラインで構成する

細い直線的なラインを使ったり、文字の結合や省略したりすることで隙のないスタイリッシュさが出せます。

M&A DESIGN

BA STYLE

Senren Shapes

PATTERN-ACE

POINT

文字をつなげたり、削ったりしてマークをつくる

文字を線で表現しながら、
つなげて一体化する

文字を構成するラインを削る

安定感・堅実さのあるロゴ

堅実さや質実剛健さを感じる企業に向きそうな、かっちりした安定感のあるロゴです。オーソドックスでどっしりした印象の書体をベースにしたロゴタイプや、シンプルでシンメトリーなシルエットのシンボルマークにより安定感をつくり出すことができるでしょう。

どっしりとした文字を作る

力強い印象のサンセリフ書体や、字形が正方形あるいは少し横長になるように文字をつくります。

Anteikan　　　アンテイ社

KENJITSU

POINT

太めのフォントで字間を詰める

太めのフォントを使うだけでも安定感がありますが、さらに字間を詰めることでよりどっしりした印象になります。

Arial Black

Anteikan	そのまま打ち出したもの
↓	
Anteikan	字間を詰め、よりどっしりとした印象にしたもの

POINT

カラーは強めのトーンにする

明るい、薄いトーンのカラーはどうしても軽い印象になってしまいます。なるべく強めや濃いトーンのカラーにすると効果的です。

| アンテイ社 △ | 軽さや爽やかさを感じさせる色 |
| **アンテイ社** ○ | 安定感を感じさせる色 |

安定感のあるかたちを取り入れる

四角形、正円といったバランスのとれたシンプルな図形は、落ち着きや堅実なイメージにつながります。全体のシルエットやデザインの構成要素に取り入れてつくります。

N-CORPORATION

グリーンカンパニー

Symmetry

ONE BRIDGE

スマートで誠実さのあるロゴ

スマートさと落ち着きが同居するロゴは、誠実さややさしい印象を与えたい場合に効果的です。生活に関連する企業やサービスなど幅広く活用できます。細身の書体、明るめのカラー、シンプルな図形などを意識してつくるとよいでしょう。

細身の書体をベースにする

オーソドックスさのあるサンセリフ体をベースに、ワンポイントの装飾などでシンプルにまとめます。

POINT

スマートで誠実な印象のフォントのアイデア

サンセリフ体は文字を構成する線の太さが比較的一定なため、スッキリとした印象で誠実さや現代的なイメージを与えます。中でも細身のウエイトはスマートな印象になるでしょう。

DIN

Logotype

Optima

Logotype

Gill Sans

Logotype

安定感のあるフォルムと細いラインの組み合わせ

円や正方形をはじめ、正三角形や正六角形など、安定感のある図形を使います。さらに、細いラインでスマートさを出しましょう。

POINT

図形の中に文字を入れる

安定感のあるフォルムに、細いラインでイニシャルなどを書き入れると、スマートなシンボルマークになります。

ダイナミックで躍動感のあるロゴ

力強さと躍動感のあるロゴは、未来に向かってダイナミックに成長、発展するといったイメージを与えるため、挑戦、切り拓くといった理念を大切にした企業などに向いています。右肩上がりにグーンと伸びるイメージを心がけてデザインするとよいでしょう。

文字に躍動感のあるラインを加える

手書き風やデザイン書体など、動きのあるフォントをベースとして、そこに放物線を描くようにラインを加えます。

POINT

ラインを組み合わせる方法

加えるラインは、弧を描くように右上に伸びる線や、手前から奥に伸びていくような遠近感を意識した線にすることで、よりダイナミックになります。文字と組み合わせる際は、躍動感のあるラインが効果的に伝わり、かつコンパクトであることも意識しましょう。

文字の下線として加える

文字の一部を置き換える

文字をカットする

飛翔するような力強い放物線を取り入れる

シンボルマークにするモチーフに、ぐっと伸びるイメージや力強く躍動するイメージを組み合わせます。

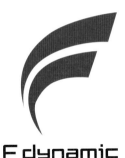

POINT

躍動を感じさせる表現の例

シンボルマークでは、ラインの本数を増やしてダイナミックな広がりを表現したり、線幅を極端に変えながら伸びる曲線などで躍動感を出したりするとよいでしょう。

広がりながら伸びる
表現

手前に迫ってくるような
表現

力強く飛んで行くような
表現

堂々とした強さがあるロゴ

雄大さや自信を感じさせる堂々としたロゴです。威厳や立派さ、王道感を印象づけることができるため、総合的な企業やグループなどに向いています。地球やフィールドをイメージさせるモチーフを取り入れたり、末広がりなフォルムなどを意識したりしてみましょう。

文字に手を加えてシンボルマークにする

文字にセリフ（ハネやハライ）を大きくつけ加えたり、広がりを感じるような変形や作字をしたりして、堂々とした印象のシンボルマークにします。

POINT

文字をシンボルマークにするアイデア

もとの文字から、与えたいイメージ（ここでは堂々とした印象）を強調することを心がけてつくっていきましょう。

サンセリフ体の文字に、
外側に広がるようなイメージで
大きいセリフをつける

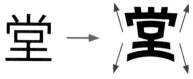

もとになる文字を参考にしながら
作字する。中心をしぼり、四隅に
広がるようなイメージに調整する

ロゴタイプ全体にアーチを取り入れる

シンプルで読みやすいフォントをベースにしたロゴタイプに地球をイメージしたようなアーチを組み合わせることで、雄大かつ王道感のあるイメージをつくります。

PROUDLY

PLANET

FIELDS

POINT

アーチを取り入れるアイデア

アーチに沿わせて文字を変形する、アーチを文字の下部につける、アーチで文字を切るなど、さまざまな方法を試しながら、ユニークな表現を見つけます。

PROUDLY
アーチに沿って
文字を変形

PLANET
アーチ状の線を
文字の下に加える

FIELDS
アーチで文字を切る

31

力強くスタイリッシュなロゴ

目に飛び込んでくるような強さを感じさせるロゴです。ストレートかつ無駄のない表現は、スタイリッシュ、カジュアル、といったイメージも与えられます。どっしりとした印象と潔さを感じるシンプルなかたちを心がけてデザインするとよいでしょう。

ボールドなフォントや太いラインで文字をつくる

ExtraBold や Black といった太いウエイトのフォントでロゴタイプをつくったり、太く直線的なラインで文字をつくったりします。

POINT

余白を少なくして黒み強調する

文字を詰めたり、つなげたりして余白を少なくします。黒い面積が大きくなると力強さが増します。

文字間を詰める

文字同士のラインをつなげる

シンプルで安定したかたちをベースにする

正円や正方形、長方形といった、単純なかたちをベースとし、太いラインや
シンプルな塗りつぶしで力強さを表現します。無駄がない潔い印象がスタイ
リッシュさにつながります。

KURO MARU

B A N

FOREST STRONG

Z-STYLE

POINT

カラーは黒や重めのトーン一色で表現する

黒一色や、有彩色の場合は、ダークトーン、ディープトーン、ストロングトーンな
ど明度が高くないトーン一色にすると、力強さが表現できます。

ダーク
暗い

ディープ
濃い

ストロング
強い

クラシカルでハイクラス感のあるロゴ

格式の高さやラグジュアリー感、重厚さを感じさせるロゴです。ハイクラスな商品・サービスや士業などのプロフェッショナル性を印象づけられます。クラシカルなフォントをベースにしたり西洋の紋章のようなデザインを取り入れるとよいでしょう。

モノグラムで表現する

モノグラムとは複数の文字や記号を組み合わせてつくる図案のことです。イニシャルとなる文字を組み合わせます。フォントはクラシカルな印象のあるセリフ体の中でも Trajan のような格式を感じさせるフォントを使うと効果的です。

POINT

文字の重ね方

コンパクトかつユニークな形になるように、文字を組み合わせてデザインします。線の重なりの上下を印象づけると、深みや面白みが生まれます。

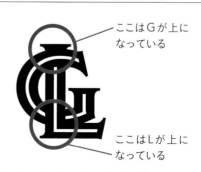

ここはGが上になっている

ここはLが上になっている

西洋の紋章をモチーフにしてデザインする

ヨーロッパの紋章は、クラシカルで高貴、ラグジュアリー感や高級感を与えます。下のロゴは紋章イメージとイニシャルを組み合わせて作ったシンボルマークに、セリフ体の文字を合わせてロゴにしています。カラーはゴールドやディープトーンやグレイッシュトーンなど落ち着いたカラーを使うことで高級感が出せます。

POINT

盾のイメージを基本としてデザインする

紋章は盾を中心にしてさまざまな装飾が加わった構成になっていることが多いです。そこにイニシャルもうまく組み合わせてロゴをつくるとよいでしょう。

お墨つきや威厳を感じさせるロゴ

資格・品質の認定や証明、お墨つきを得た印象を与えるロゴです。認定マークやそれを管理運営する団体のロゴとしても使えそうです。安定感と威光を感じさせる表現の中に、ひと目でその証がイメージできるようなモチーフやワードを入れるとよいでしょう。

チェックマーク、王冠、リボンなどを使う

認定や認証、偉力、称賛をイメージさせるモチーフを使うことで、ダイレクトに表現します。チェックマークや王冠、リボン、月桂樹などを使用してデザインします。

POINT

権威・威厳を感じさせるフォントのアイデア

文字には、カッパープレート書体など、伝統のあるクラシカルな書体を使うことで権威・威厳のある印象を演出します。

Trajan	Copperplate	Inglesa Caps Variable
LOGOTYPE	LOGOTYPE	LOGOTYPE

バッジをイメージさせるくっきりとしたフレームを使う

太いラインの円や四角形、六角形などの図形の中にマークや文字を入れてシンボルマークをつくります。バッジのようなくっきりしたフレームで際立たせます。

POINT

カラーは、ゴールドや落ち着いたトーンを検討する

あらかじめ決まっているテーマカラーがない場合は、権威的なイメージを感じさせるカラーを使うとよいでしょう。権威的なイメージを表すカラーは、ゴールドやシルバー、光沢のある表現が向いています。また、明るい色よりもダークトーンなどの落ち着いたトーンも威厳を感じさせます。

つながりや連携を感じさせるロゴ

顧客や社会とのつながりを重視する、結び合わせる、連携するといった思いを表したい企業ロゴなどに向いています。同じ、あるいは似た図形を複数並べる、重ねる、組み合わせるなどの手法で、協力性やつながりといったテーマを表現するとよいでしょう。

規則的に並べてつながりを表現する

同じフォルムを規則正しく並べることで、総合性や連続性が感じられるシンボルマークがつくれます。もとは単純な図形でも配置の仕方で意味を持たせることができます。

mitsuwa

front&back

fourbubbles

POINT

回転対称やシンメトリーで調和のイメージをつくる

同じ図形を中心点から回転させながら、配置することで1つのシンボルマークをつくります。同一図形が複数あることによる、つながりや協力のイメージと同時に、全体のフォルムから安定感や調和をイメージさせることができます。

同じ図形を
反転させて配置

120度回転
させながら
3つ配置

重なりや絡み合う表現を使う

2つ以上の要素を使い、重なり合ったり、鎖状に絡み合ったりする表現にすることで一体化させます。協力やつながりといったイメージがダイレクトに伝わるデザインです。

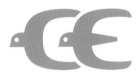

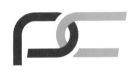

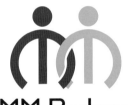

POINT

絡み合う部分に切れ目を入れる

モノクロでロゴを表現したときにも絡み合う様子が伝わるように、重なりの上下を表現する切れ目を入れます。

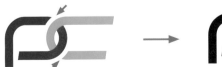

ラインをカットして
切れ目を表現

モノクロになっても
鎖状であることが伝わる

循環や永続性を感じさせるロゴ

無限の可能性や循環性、永続性などを印象づけられるロゴです。発展やサステナブルをテーマにしたサービスなどでも使いやすいでしょう。メビウスの輪やリングはよく見る表現なので、ひと工夫してオリジナリティを出すように心がけましょう。

文字にリングやループのかたちを組み込む

文字のかたちに注目しながら、リングや無限大記号のモチーフに置き換えたり加えたりして、ネーミングとともに印象づけます。

Eternal　　CYCLE

Food Tech

POINT

文字を置き換えるアイデア

文字を構成する ラインを置き換える	2字をつなげて 置き換える	文字のカタチに 注目して拡張
	oo → ∞	
Eの横線をリングにする	ooを無限大 (∞) にする	Cを拡張して配置する

無限大記号(∞)をシンボルマークにする

∞の永続的なループのイメージをシンボルのモチーフにします。イニシャルと無限大記号を組み合わせたり、顔などのほかのモチーフを加えたりすることで、無限の可能性や広がりというイメージに企業やブランド独自の意味合いを足すことができます。

Green Loop

K-Moebius

OYAKO

つながりひろば

POINT

無限大記号を組み込むアイデア

文字と∞の形の共通点を見つけ、強調する

$$g + 8 \rightarrow 8$$

90度回転

$$K + \infty \rightarrow \infty$$

クロスしている部分に注目　　縦のラインを加えて「K」にする

∞を別のものに見立てる

人(親子)が寄り添う姿に見立てる　　目口を加え、向き合っている様子に見立てる

奥行きや広さを感じさせるロゴ

奥行きや立体感のあるロゴは、壮大さを感じさせたいものや不動産などの空間をイメージさせるもの、さらには先進性をイメージしたものにも向いています。立体的な図をできるだけ単純化したり、平面要素に3D表現を取り入れたりするとよいでしょう。

立体感のあるモチーフを使う

ブロックのような立体を取り入れてシンボルマークをつくります。立体のイメージが損なわれない、または、際立たせるような表現を心がけましょう。

奥行きのあるイメージを使う

平面的でシンプルな図に 3D 表現で奥行きをつけることでダイナミックさを表現できます。

SPACE RED

NEXT SQUARE

TWINROAD

FARM HOKKAIDO

POINT

遠近感が伝わるように補足する

モチーフのかたちによっては、3D 変形をしても奥行き感が伝わりづらい場合があります。そんなときは、パースなど遠近感がわかる線を入れて伝わりやすくするのも 1 つの手です。

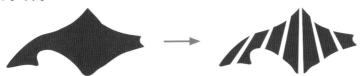

遠近感を表現するための
白いラインを入れる

デジタル感のあるロゴ

DX（デジタルトランスフォーメーション）など、デジタル化を印象づけるサービスやソリューションに使えそうなデジタル感のあるロゴです。ドットや直線などに置き換えるといった単純化を大胆に行うとよいでしょう。もとになるモチーフや文字がどの程度伝わるか、伝える必要があるかを考えてデザインします。

角ばったフォント、ピクセル、直線で表現する

曲線がないカクカクしたフォントやレトロなコンピューターの文字のようなフォント、そして直線的な文字などでデジタル×未来な雰囲気を出します。

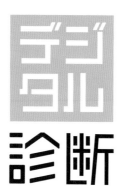

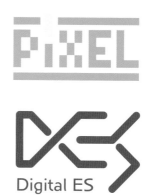

POINT

直線で文字を表現するルールを決める

文字をつくる際は、線の太さや線の角度などを、ロゴ全体でなるべく揃えるようにするとまとまりがでます。

縦、横、45度のラインのみで表現

直線やドットでモチーフを表現する

さまざまなモチーフを直線やドットに置き換えて構成することで、モニターで表示されたようなデジタルなイメージを感じさせることができます。

M-Digital

DX FLIGHT

Digi-R

CIRCLE-DOTS

POINT

直線やドットでモチーフを表現するアイデア

左ページで解説したような、直線やドットに置き換える際のルール決めをするほか、モチーフ全体を置き換えるのか、一部分を置き換えるのかといったことも検討してオリジナリティを出していきます。

M 全体を直線で表現

R の一部分をドットで表現

サイバー・未来感のあるロゴ

サイバーチックで近未来的なイメージのロゴは、先端テクノロジーや、宇宙ビジネス、革新性のある企業に向いています。前節のようなデジタルさや無機質さを意識しつつ、丸みのあるイメージを加えてなめらかさを意識するとよいでしょう。

無機質な印象の文字にする

線の太さが均一なサンセリフ体を使ったり、ネオン管のような直線的なパーツを組み合わせたりして無機質な印象の文字をつくります。

FUTURE-D⁺

ミライロゴ STARS

POINT

未来的な印象のフォント

文字がシンプルで無機質に感じるサンセリフ体やゴシック体とともに、直線的かつなめらかさのあるフォントもよいでしょう。

Ethnocentric
LOGOTYPE

BC Alphapipe
LOGOTYPE

ニコ角
ロゴタイプ

時間的・空間的な広がりを演出する

複数の図形をシームレスにつなげたり、グラデーションでなめらかな変化や連続性を表現したりしてシンボルマークをつくります。

POINT

グラデーションの色の違いで変わる印象

青や緑など、寒色系を中心としてさりげなくじわじわと変わるグラデーションは、クールかつ静かに変化し続けるような印象となります。また、ピンクから青へのグラデーションなど、色相をダイナミックに変化させることでも、サイバーチックな印象で未来感を出せるでしょう。

じわじわ変わるグラデーション

ダイナミックなグラデーション

モダンかわいいロゴ

あどけないかわいらしさと現代的なすっきりした印象が同居したロゴです。比較的若い人や女性向けのサービス、製品、イベントなど幅広く使えるでしょう。丸みのあるフォルムや、細部にくるんとしたラインなどを取り入れます。カラーはやわらかいトーンにするとよいでしょう。

丸みのある文字を使う

文字の一部をくるんと巻いたり、リボンを連想するようなラインを入れたりします。また、隙間の多いゆるさのあるフォントを使うのもよいでしょう。

POINT

文字の一部をくるんと巻くアイデア
一筆書きのようにラインをつなげたり、文字の軌跡を活かしたりして、くるんと巻くようにします。このようなデザインフォントもあるので探してみてもよいでしょう。

ぽってり、やわらかなフォルムにする

極力ミニマルでシンプルな図形的モチーフにします。そうすることで、モダンなオシャレさを出し、そこにぽってりとした丸みや、やわらかいカラーでかわいらしさを出していきます。

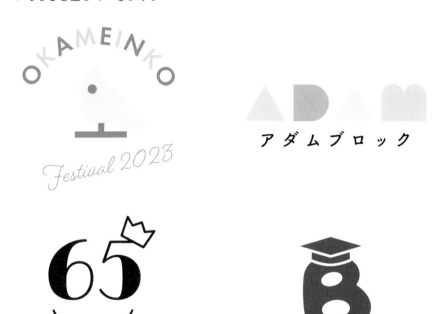

POINT

シンプルで整ったマークをつくるアイデア

円や長方形などシンプルな図形を組み合わせながらかたどっていきます。
モチーフのラインを単純化していくことを心がけます。

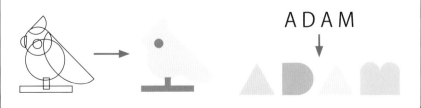

ほっこりハートフルなロゴ

見た人をほっこりとやさしい気持ちにさせるような心あたたまるロゴです。公共サービスや福祉系といった業種、また生活サービスなどにも向いています。やわらかく楽しい印象のデザイン書体を使ったり、シンプルかつ明るい印象のイラストを取り入れたりするとよいでしょう。

フォントで「ほっこり感」を印象づける

楽しく軽やかさを感じるデザインフォントや、丸ゴシック体の文字をベースにしてほっこりとした印象にします。

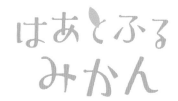

◆ HEARTY COUNSELING ROOM ◆

POINT

ほっこりした印象のフォントアイデア

丸ゴシック体やペンで手書きしたようなフォント、ぽってりしたフォルムのフォントを使います。

DS HIKARI	はせミン	こども丸ゴシック
ロゴタイプ	ロゴタイプ	**ロゴタイプ**

笑顔をモチーフにする

シンボルマークを使うならやさしい笑顔をモチーフにするのもおすすめです。モチーフとなる文字や図のかたちに注目して、笑顔を描き入れるポイントを考えます。

POINT

笑顔を組み込むアイデア

モチーフとなる図や文字の余白に笑顔を描き入れてみましょう。フォルム的に描き入れにくい場合は、顔を付け加えるなどのアイデアを試してみます。

図や数字の中に笑顔を入れる

Mの上に顔を
加える

スプーンとフォークの間に
目と口で笑顔を加える

子どもらしいロゴ

元気いっぱいな楽しいイメージや、かわいらしさを感じさせるロゴです。 子ども向けとなりますが、教育関連から、ゲームや玩具、アパレルなど幅広く使えます。カラフルな配色にしたり、キャラクターイラストなどを使用するとよいでしょう。

カラフルな文字で楽しさを伝える

赤、青、黄、緑などの原色に近いカラーをカラフルに配色することで子どもらしさや楽しさを伝えられます。

KIDS LAND

たのしく学んで しぜんに身につく

えいごあそび

コドモ
パーク

POINT

配色のポイント

ビビッドなトーンで色相が離れた 3 〜 4 色を使って、カラフルにします。文字は、比較的太いものを使用すると、カラフルなイメージが伝わりやすくなります。塗りつぶし方で、個性を出すことができます。

コドモ
パーク

えいごあそび

文字ごとに色を変えたパターン 　文字のラインごとに色を変えたパターン

キャラクターイラストを使う

モチーフに目や口を描き入れたり、動物などを使ったりしてかわいらしいキャラクターイラストを取り入れるアイデアです。

エービーシー
プログラミングスクール

にきほいくえん

KIDS FASHION
KUMAKUMA

おひさまらいおん

POINT

モチーフを擬人化するポイント

文字や具象モチーフに目や口を入れる際は、キャラクターっぽさを出すようにシンプルなラインでわかりやすく表現するとよいでしょう。
全体的に丸みをもたせると、子供らしさを醸成できます。

ナチュラルなやさしさのあるロゴ

自然由来や、やさしさ、素材を活かした手作り感などを印象づけたい場合に活用できるアナログ感のあるロゴです。手書きのエッセンスを活かした文字やイラスト、少しリアルなシルエットで天然さを演出します。

アナログ感のある文字をベースにする

筆やペンで書いたようなアナログ感のあるフォントをメインに据え、余白が多めの整った配置とすることでやさしさ、安心感を出します。

BE YOURSELF

Natural life

ORGANIC CAFE

Natural Kitchen

ていねいな

カフェ

POINT

細かな印象の違いをフォントで表現する

筆やペンで書いたようなフォントの中でも、手書きの風合いが強いフォントは、より自然（オーガニック）な印象を与えられます。また、文字のバランスが整ったフォントは丁寧さを印象づけられます。

Luna	Noteworthy	筑紫 B 丸ゴシック
LOGOTYPE	LOGOTYPE	ロゴタイプ
自然（オーガニック）な印象		丁寧な印象

少しリアルなシルエットや手描きらしさを取り入れる

リアルな動物のシルエットや花などの自然を感じさせるモチーフを使います。
アナログ感のあるイラストやデザインを意識するのもポイントです。

POINT

繊細なタッチやリアルな描写

手描きの繊細なタッチで描いたイラストは、あたたかみを感じさせます。また、比較
的リアルなシルエットを使うと、ナチュラルさを演出でき、少し大人な印象になります。

繊細なタッチ

リアルなシルエット

やわらかくぬくもりのあるロゴ

見た人にあたたかみや癒しを与えられるロゴです。美容系のサロンや生活関連のサービスやお店などにも使いやすいでしょう。ペンで書いたようなデザイン書体を使ったり、カラーはぬくもりを感じる暖色系の淡めのトーンを意識したりすると、ぬくもりを出すことができます。

ソフトな印象の文字を使う

明朝体と手書きの印象が同居するようなフォントはやわらかくあたたかい雰囲気が出せます。文字の太さで印象が変わります。

ぬくもりの
いちにち

やわらかな
パン

POINT

やわらかい印象のフォントアイデア

ペンや筆で書いたようなデザインフォントで、線が一部つながっているなど、流れを感じるものを使います。全体が丸みを持っていてゆったりしたイメージのものを選びましょう。

うつくし明朝体	すずむし	筑紫B丸ゴシック
ろごたいぷ	ろごたいぷ	ろごたいぷ

暖色系や淡くやわらかいトーンの配色にする

あたたかみを感じる暖色系のカラーを使い、さらに淡く透け感のあるトーンにすることでやわらかさを出せるでしょう。

POINT

ペールトーンを活かした配色

透明感のあるペールトーンを活かして、色の重なりで表現するのもよいでしょう。また、黄色からオレンジ色、黄色から黄緑色というように近い色のグラデーションを使うとやわらかい印象になります。

ペールトーンを重ねた配色　　ペールトーンをベースにしたグラデーション

やわらかくみずみずしいロゴ

透明感やみずみずしさのあるロゴです。水彩のやわらかさや、じわじわと繊細に変化する世界観にマッチしたイベントや作品タイトル、美しさとみずみずしさを併せ持ったフェミニンなものなどに向いています。グラデーションとにじみの効果で表現してみましょう。

文字を水彩で表現する

明朝体をベースに、水彩画のような「にじみ」を出すことで、みずみずしさを感じさせられます。

POINT

グラデーションで色相を変化させる

単色の水彩表現だけでなく、繊細に色が変わっていくようなグラデーションを加えることでじんわりとした味わい深い印象になります。

線形のグラデーションの例　　　　　　**円形のグラデーションの例**

シンボルマークを水彩で表現する

シンボルマークに水彩を取り入れるとじんわりとあたたかみのある印象になります。シンプルな円や図形を取り入れてモチーフを表現したり、カラフルにしたりすることでポップな印象も与えられます。

slowly

思い出マウンテン

グリーン
プラネット

POINT

フォルムや輪郭線でアナログ感を出す

フォルムは手書き感のある有機的なラインにすると、より水彩画の風合いが出ます。輪郭線も、実際に筆で描いたように細かなにじみを表現するとよいでしょう。

不定形でやわらかい
印象の輪郭

細部も細かな
にじみを表現

エレガントで優雅な欧文ロゴ

上品さや流線的な美しさ、しなやかさのあるロゴです。美容やファッション系、大人の華やかさと高級感を感じさせたいものに向いています。セリフ体のイタリック体やスクリプト体などをベースにして、カラーはビビッドになりすぎない落ち着いたトーンがよいでしょう。

文字の一部を伸ばして優雅な印象にする

セリフ体やスクリプト体をベースにして、文字の線が流線的に伸びるようにラインをつけ加えることで優雅さを強調します。

elegant
CLOTHING

Beautiful

POINT

ラインを流線的に伸ばすポイント
もともとの文字の曲線を活かしながら、線を描き加えていきます。加えすぎるとうるさい印象になるため、最小限のアクセントになるように心がけると効果的です。

伸ばしたラインが他の文字と交差する場合は、ラインの重なりがわかるようにするとすっきりします。

優雅な印象のシンボルマーク

スクリプト書体の文字をメインにしたシンボルマークです。シンボルマーク下のロゴタイプは読みやすさを重視して比較的シンプルなものにすると、シンボルマークの優雅な印象が際立ちます。

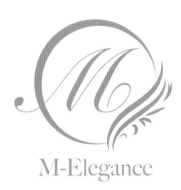

POINT

可読性よりもイメージ重視で作るシンボルマーク

スクリプト書体は、文字の持つ曲線的で優雅なイメージが魅力ですが、文字としてはセリフ体やサンセリフ体と比べて読みづらさがあることは否めません。シンボルマークで使うときは、文字を読ませることより、全体のイメージを伝えることのほうを重視するという意識でデザインをしていきます。

エレガントで洗練されたロゴ

エレガントさと洗練さを掛け合わせたロゴです。前節のものよりも凛としたイメージや、大人なイメージの商品やサービスに使えます。セリフ体の中でも、より洗練された印象のヘアラインセリフをベースにして、文字をすっきりと見せるとよいでしょう。

しなやかさのある書体を使う

スマートで現代的なイメージのあるセリフ体のフォントを選び、字間を詰めることでシンプルかつ洗練された印象に整えます。

POINT

洗練されたイメージのフォントアイデア

セリフ体のフォントの中でも、セリフが直線的で細いヘアラインセリフのフォントは、モダンで洗練された印象になるでしょう。

Didot	Baskerville	Engravers MT
LOGOTYPE	LOGOTYPE	LOGOTYPE

フレームを活かしたシンボルマークにする

華やかさや高級感のあるクラシカルなフレームとシンプルな文字を組み合わせてシンボルマークをつくります。

POINT

フレームと文字のバランスが重要

ゴージャスなフレームは繊細なデザインとなり、場合によってはごちゃごちゃした印象になります。中に入れる文字は読みやすさのあるシンプルな書体にすることで、わかりやすく、引き締まった印象になります。

すっきり洗練されたRが
際立つ印象

スクリプト書体とフレームの双方が似た
イメージのため印象に残りづらいこともある

47

エレガントな日本語ロゴ

流線的な優雅さとキラキラしたかわいらしさが同居した、日本語によるエレガントなロゴです。「エレガントな欧文ロゴ」「エレガントで洗練されたロゴ」と同様に、女性的な印象を与えます。細身の明朝体を中心にしなやかさのあるものを選び、そこにエレガントさを感じる要素を加えていくとよいでしょう。

やわらかで流れるようなかたちを意識する

明朝体をベースにして、配置に上下の動きをつけたり、文字の線を流線的に伸ばしたりすることで優雅さを強調します。

POINT

ラインを流線的に伸ばすポイント

欧文同様に、もともとの文字の曲線を活かしながら、線を書き加えることができるポイントを探していきます。やりすぎてうるさくならないよう最小限の装飾にすると効果的です。

エレガントな印象のパーツを組み合わせる

文字の一部、または全部を丸みのあるパーツや強弱のついた線などエレガントさのある要素で置き換えます。

凛としたしなやかなロゴ

まっすぐで引き締まった印象の中に美しさがあるロゴです。しなやかな力強さや透明感も感じられるため、素材そのもののよさや美しさ、ピュアなイメージを表現したい場合にも効果的です。ラインが細い明朝体をベースにしたり、文字の一部を置き換えたりして洗練さを出すとよいでしょう。

長体や文字の変形で表現する

しなやかな印象にするために細いラインのフォントをベースにするのがよいでしょう。さらに長体をかけたり、ラインを伸ばしたりすることで個性を出します。

文字に別の要素を加える・置き換える

よりしなやかな印象にするために、文字の一部を置き換えたり、削ったり、要素を加えたりします。意味の補足や、目を引くような特徴づけを考えるとよいでしょう。

POINT

繊細なデザインで印象的にする

同じかたちのラインを
付け加える

文字のラインや
要素を削る

文字のラインを
しなやかにつなげる

117

カジュアルでシンプルなロゴ

カジュアルでシンプルな要素にまとめたロゴは、垢抜けた都会的な雰囲気と気軽さや楽しさを感じさせます。クリエイティブなサービス、商品に向いているでしょう。すっきりしたサンセリフ体やゴシック体をベースにしてつくります。

手書き文字を組み合わせる

シンプルなサンセリフ体やゴシック体に、手書き文字風のフォントを組み合わせることで、クリエイティブな印象になります。

POINT

手書き文字のレイアウト

ベースとなるサンセリフ体は、しっかりと読ませることを意識。組み合わせる手書き文字で、全体がおしゃれでユニークな印象になるよう配置にこだわります。

左右に配置 　　　　 上下に配置 　　　　 重ね合わせる

文字とシンプル図形をモノクロで表現する

スタンダードな印象で読みやすいサンセリフ体にシンプルな図形を組み合わせます。モノクロで表現することで、ミニマルな印象が強まります。

POINT

都会的な印象のフォントアイデア

サンセリフ体の中でも直線と円弧を組み合わせてつくられたような、比較的ジオメトリックな印象のあるフォントを使うのがポイントです。

DIN

LOGOTYPE

Futura

LOGOTYPE

Omnium wide

LOGOTYPE

| 50 |

カジュアルなカフェ風のロゴ

カフェやオシャレ＆カジュアルなイメージのあるお店に向きそうな、明るくリラックスした雰囲気を感じさせるロゴです。フォントを組み合わせてみたり、シンプルですっきりとしたフレームなどで、飾りを工夫したりするとよいでしょう。

複数のフォントを組み合わせる

すっきりとしたサンセリフ体から、手書き風書体、個性的なデザイン書体まで、さまざまなフォントを組み合わせます。各フォントの印象が際立つように余白を持たせます。

BREAD & COFFEE
DELICIOUS
Morning

CAFE
RELAX TIME

POINT

おしゃれに見せるフォントの組み合わせ方

**メインとサブでの
文字の印象を使い分ける**

メインとなる文字は、読みやすくスタンダードな印象のサンセリフ体

サブとなる文字は、デザインのアクセントになるよう配置を工夫

1文字ずつフォントを変える

スクリプト体、デザイン書体、セリフ体を組み合わせてつくる

フレームとラインアートで飾る

フォントはカジュアルな印象を感じるサンセリフ体や手書き風書体を使い、イラストをシンプルな線で表現するラインアートとフレームで全体をまとめると、カフェの看板のような仕上がりになります。下のロゴのように太陽やコーヒーカップなどのラインアートもカフェのロゴなどでよく見かけます。

POINT

フレームとラインアートは単純なものにしてすっきりさせる

フレームとラインアートは飾りすぎることなく、なるべく単純なラインを使いカジュアルなすっきりした印象をつくります。

カジュアルですっきりした印象

カジュアルというよりもゴージャスな印象

121

カジュアルで自由な雰囲気のロゴ

シンプルな印象の中に、若さやのびのびとした自由さ、そして個性も感じさせるロゴです。親しみと洗練さを兼ね備えたイメージのお店やサービス、若さやクリエイティブさを特徴とする会社などでも使いやすいでしょう。ペンでさらっと書いたようなラフな表現を意識してつくります。

フリーハンドで書いた文字を使う

細めのサインペンでさらっと書いたような文字をそのままロゴにします。線幅を一定にして、流れるような文字を心がけることで、カジュアルさと自由さを感じさせられます。

POINT

一定の流れを意識して線を描く

フリーハンドで文字を書くときには、文字全体で一定の流れを意識して書くのがポイントです。

全体の流れに沿うように
線をデフォルメする

このような流れを意識

このような流れを意識

文字の可読性が低い場合は
ルビなどを加えてもよい

シンプルな線画でシンボルマークをつくる

ペンで描いたようなシンプルではっきりとしたイラストを使ったり、モチーフとなるものを線や図形で単純化して表現したりして、カジュアルな印象のシンボルマークをつくります。

POINT

抜け感のある表現にする

イラストは、描きすぎないことで抜け感を出すとよいでしょう。この抜け感が自由さやカジュアルさにつながります。

あえて隙間をつくり
自由さを出す

顔の輪郭を描かないことで
軽やかさを出す

抜けのある表現で
単純ながら個性的に

素朴で安心感のあるロゴ

素朴な味わいのあるロゴは、クラフト系や手作り感を表現したいものや、農業関連などでも活用できるでしょう。太めの手書き風フォントを使い適度に崩す、また木版画の雰囲気のあるイラストをシンボルマークにするなどして、アナログな風合いを出していきます。

あたたかみのある書体に手作り感を加える

手書き風のデザイン書体をベースにして、文字を構成するラインを切り離したり、傾けたりするなどで手作り感を加えていきます。

朝ごはん

とれたて!
野菜

蓮◉れんこんや

POINT

文字に手を加えるアイデア

文字を構成している線を切り離し色を変える、要素ごとに傾ける、位置を変えるなどアナログなイメージを強調しつつ、楽しげなイメージにしていきます。

朝ごはん → 朝ごはん

切り離し、色を変える

位置を変える

要素を傾ける

木版画のイメージを取り入れる

木の板に描いた絵を彫刻刀で削り浮かび上がらせてつくる木版画のような雰囲気を取り入れるのもよいでしょう。少し無骨な雰囲気のラインで素朴さを印象付けられます。

太陽の農家

山と海

RUSTIC

Peace of mind

POINT

木版画の雰囲気を出すには？

彫刻刀で削ったような、太さに強弱がありなめらかすぎないラインは素朴な印象を生み出します。また、ザラっとしたテクスチャを取り入れると手作り感が増します。

彫刻刀で削ったようなライン

ザラっとしたテクスチャ

和モダンなロゴ

和の雰囲気がありつつ、現代的でスマートな印象を持つロゴです。日本の伝統的なものを現代的にアップデートした商品やサービス、日本らしさを大切にするものなどに向いています。和をイメージさせる要素を使い、シンプルでスタイリッシュにまとめていきましょう。

漢字を図案化してシンボルにする

漢字をモチーフにして、シンプルなラインで描いたり、デフォルメ、省略などを織り交ぜたりしてスタイリッシュさのあるシンボルマークにします。

BEAR

東京堂

POINT

漢字を図案化するアイデア

漢字のラインを省略、カット、単純化、図形化するなどして、オリジナルなマークをつくっていきます。

漢字を構成するラインを単純化して
隙間をつくりながらレイアウトする

☐ を ⊙ に置き換える

和柄や紋などを描く

マークに伝統的な和柄や日本らしさを感じる要素（POINT 参照）を取り入れます。こちらもシンプルなラインや幾何学模様を意識することでスタイリッシュな印象になります。

POINT

日本らしさを感じさせる要素、和柄、家紋の例

家紋の例

和柄の例

日本をイメージする要素の例

富士山、鳥居、提灯など

レトロでかわいい日本語ロゴ

昭和を感じるような懐古的でかわいらしいイメージのあるロゴです。人によって
は懐かしいと感じ、また、その時代を知らない人にとっては逆に新鮮に感じるこ
ともあります。レトロな世界観と親しみを表現したいものにも使えます。書体の
デザインやカラーでレトロさを表現するとよいでしょう。

レトロな印象のデザインフォントを使う

文字のラインが跳ねていたり、装飾がついていたりするなど、書体の持つ雰
囲気をそのまま活かすかたちでレトロさのあるロゴをつくります。

洋食 **レトロ65**

なつかしいプリン

POINT

レトロな雰囲気を出せるデザインフォント

和文のデザインフォントの中には、レトロであたたかみや懐かしさのあるフォントがた
くさんあります。

ABクワドラ	えれがんと	ポプらむ☆キュート
ロゴたれぷ	ロゴたいぷ	ロゴたいぷ

レトロなモチーフと色使いで看板のようなロゴをつくる

左ページで解説したようなレトロな印象のデザインフォントを使用しながら、モチーフとフレームで看板をイメージしたロゴにすることで、レトロな世界観が表現できます。

POINT

配色でレトロなイメージを醸成する

レトロさを演出するには、配色も大切です。どちらかといえばくすんだトーンによる落ち着いたカラーを使うとよいでしょう。

レトロなカラーの例

55

レトロでクールな欧文ロゴ

欧米的なレトロさを感じさせるロゴです。前節同様、レトロな世界観を表現したい場合に効果的ですが、日本のレトロとはまた違った文化的イメージを与えることができるでしょう。くすんだカラーや時代性のあるフォントを使いながらややクールな印象にまとめます。

バッジのような表現でレトロさを強調する

右ページで紹介するようなフォントを使い、バッジ的なマークにまとめることで、レトロ感も出しつつ、すっきりしたクールな印象になります。

POINT

配色によってレトロなイメージを演出する

配色は日本語のレトロなロゴと同様、くすんだトーンによる落ち着いたカラーを使うとよいでしょう。同じ色でも日本語に使うと「昭和レトロ」「大正モダン」といった雰囲気なのに対し、欧文だとビンテージな印象になります。

レトロなカラーの例

ビンテージ感のあるデザインフォントを使う

スラブセリフ体のようにやや太めで力強いフォントや個性的なデザインフォントを使います。

POINT

レトロな雰囲気の欧文フォント

レトロな雰囲気のフォントの一例です。太めのラインではっきり読めること、シンプルすぎず、個性的なフォルムで面白みがあるものという観点で選ぶとよいでしょう。

Parkside
Logotype

Rockwell
Logotype

Acuta
Logotype

Capitol
LOGOTYPE

大胆でインパクトのあるロゴ

ぱっと見て驚きがあるような、インパクトのあるロゴです。勢いや力強さ、ユニークさを印象づけたいものに向いています。ロゴを構成する要素間の比率を崩す、またありえないくらい大きくするなど、大胆に差をつけることを意識するとよいでしょう。

文字の大きさに差をつける

1、2文字だけ大きくする、位置をずらすなどしてインパクトを出します。ほかの文字との差をつけながらも全体のまとまりを意識しましょう。

┌ POINT ─────────────────

分断された印象にならないよう、字詰めでコントロール

単に文字を大きくするだけだと、大きい文字と小さい文字で、単語が分割されたように感じる場合があります。字詰めなどでロゴとして一体感のある印象にします。

IMP、A、CTに分かれている
ように感じる

ロゴとしてひとまとまりに感じる

アンバランスな文字を使ったシンボルマーク

アンバランスな文字をつくり、それをシンボルマークにする案です。文字の一部を伸ばす、拡大する、太くする、塗りつぶすなどでバランスを崩していきます。

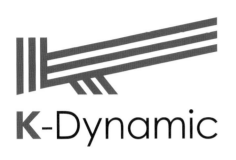

POINT

線の長さを変える、構成要素の大小バランスを変える

ラインを伸ばす

要素バランスを変える

パンク・ロックなロゴ

力強さやかっこよさ、ときに反骨的なイメージのあるロゴです。企業やサービスのロゴというよりは、このような世界観がぴったりのイベントや作品のタイトルなどに向いているでしょう。文字を大きく変形したり、テクスチャで無骨さを加える方法で雰囲気を出していきます。

過剰な装飾や変形で文字を表現する

飛び出してくるような立体感のある影や、モチーフの形に沿うように大きく文字を変形する表現など、独創的で目立つデザインをつくります。

POINT

変形させる文字の隙間は極力なくす

文字がモチーフを包み込むような表現をエンベロープ機能（文字を変形させるAdobe Illustrator の機能）などを使ってつくります。モチーフの形がわかりやすくなるよう、文字の隙間をつめるのがポイントです。

かすれ加工を使って文字に質感を出す

ザラッとした印象のテクスチャを重ねることで、ステンシルの上からスプレーを吹きつけたような文字にかすれや傷がついたような表現をつくります。また、囲い文字を使うことで、新聞から1文字ずつ切り抜いたような演出もよいでしょう。

POINT

ベースとなる文字は、太いラインやステンシルで強さを表現する

太い文字や囲い文字を使うと、かすれ表現をより効果的に見せられます。また文字のラインを切り離すステンシルデザインも強さやかっこよさを演出するのにおすすめです。

太い文字	囲い文字	ステンシル

多様性を感じさせるロゴ

ダイバーシティ、インクルージョン、そしてそこから生まれるイノベーションなど、多様性を意識したプロジェクトや企業のロゴは、カラフルで多彩な印象にするとよいでしょう。多色を扱うため、散漫な印象にならないようにまとまりをうまくつくることがポイントです。

文字をカラフルに塗り分ける

文字やオブジェクトごとに色を変える、文字のラインごとに塗り分ける、文字全体を色分けするなど、アイデア次第でさまざまにカラフルな表現ができます。

POINT

トーンを揃える

レインボーカラーのようにさまざまな色相を組み合わせるときは、トーン（彩度や明度）を揃えることでまとまりができます。また全体の印象も変えることができます。

ビビッドなトーン	パステルカラー	暗めのトーン
明るいポップな印象	やわらかい印象	落ち着いた大人っぽい印象

マークをカラフルに塗り分ける

シンボルマークも文字と同様にカラフルに塗り分けます。まとまりが出るように、すべて同じフォルムで構成したり、全体のシルエットがわかるように密度も意識しましょう。

POINT

かたちはシンプルにする

三角や丸、ハートなど、かたちがシンプルな図形や記号を多数並べることでモチーフを表現します。かたちが揃っていることで、まとまりが生まれ、さらにカラフル（＝多様さ）が強調されます。

▲を並べて「A」を表現

●を並べて「日本地図」を表現

総合性と調和性を感じさせるロゴ

たくさんの要素で1つのマークを構成することで、総合性と調和性を感じさせる
ロゴです。ある特定の分野を総合的に扱うお店や企業などに向いています。そ
れぞれが別のものに感じないよう、カラーを揃えたり、隣接を意識したりして一
体化させるとよいでしょう。

代表的なモチーフを並べる

ロゴで示したい理念や代表的なサービスを記号化、絵文字化して複数並べま
す。安定感のある配置と統一したデザインテイストで複数の要素が一体化し
ているようにします。

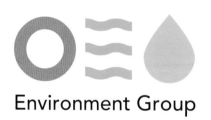

Environment Group

Society Lab.

POINT

トーンを揃えると一体感が生まれる

各要素の形のテイストを揃えるのはもちろんですが、カラーのトーン（彩度や明度）
を揃えることで、一体感が生まれ総合性や調和性のイメージにつながります。

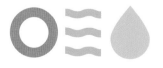

○ 彩度や明度が揃っている

△ 彩度や明度が揃っていないため、
一体感が出ていない

多くの要素を混ぜ合わせてシンボルマークにする

左ページのように代表的なモチーフを使いながらも、たくさんあることを印象づけたい場合には、スペースを埋めるようにしてまとまりをつくることで、総合性と調和性を表現します。

和がらや

花のある生活

みんなのまち

TRIANGLE

VEGETABLE

POINT

図形のシルエットの中に要素を詰め込む

まず全体として、円や三角形などの図形を意識できるシルエットを心がけ、なるべく隙間をつくらないよう、要素を描きこんでいきます。また、カラーは一色にするなどでも、一体感が表現できます。

ドーナツ型

円

三角形

バリエーションを用意する

ロゴを掲出する場所は、横長のときもあれば、正方形に近いときや縦長のときなどさまざまです。いろいろなシーンで使えるようにロゴのバリエーションを用意しておきましょう。

シンボルスタイルのバリエーション

シンボルマークとロゴタイプの組み合わせのバリエーションを用意します。基本は、縦組みと横組みですが、そのほかにも想定されるケースを考えて用意しましょう。

その2は、看板などで使うことを想定し、内科の文字を目立たせたパターン

ロゴタイプスタイルのバリエーション

文字をベースにしたロゴも、可能であればバリエーションを用意しましょう。
SNSのプロフィール画像で使えるサイズなどもあると便利です。

ロゴ基本形

DONUT DESIGN

2行表記

DONUT
DESIGN

アイコン（SNSプロフィール用）

D

文字とマーク一体型の場合

横長のスペースに表記するためのバリエーションなどを用意しておくと便利で
す。

ロゴ基本形

横組みパターン

第 **4** 章

自分らしいロゴをつくる秘訣

第4章では、自分らしいロゴをつくるために知っておきたい知識やデザインセオリーなどの秘訣をまとめました。これを参考にすると、目指す方向性にあったロゴを素早くつくることができるようになります。第2章、第3章の手法やポイントの理解がより深まる内容にもなっています。

ロゴのスタイルを考えるヒント

ロゴは、その構成要素により、ロゴタイプ、シンボルマーク、ロゴマークとして考えることができます。ここでは、一般的によく見られるロゴのスタイルとそれぞれの利点をまとめました。ロゴの方向性を決める第一歩に役立てましょう。

ロゴの構成要素

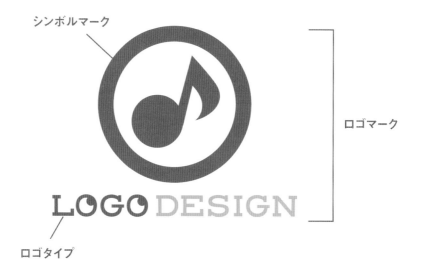

シンボルマーク

ロゴマーク

LOGO DESIGN

ロゴタイプ

シンボルマークは、会社を象徴する理念や、商品・ブランドの特徴、あるいはその業種を象徴するものなどを図案化したもの。ロゴタイプは企業名や商品名、ブランド名を示す文字を装飾的に意匠化したものです。シンボルマークにロゴタイプを組み合わせたものを総称してロゴマークと呼ぶことが通例です。単にシンボルマークとロゴタイプが並べられたものだけでなく、ロゴタイプの一部がシンボルマークになっているなど、ロゴマークにも多彩な表現が存在します。また、シンボルマークがなくロゴタイプのみで表現されるロゴも数多く見られます。次のページからはロゴマークを3つのスタイルに分けて解説していきます。

スタイル1：
「読むこと」を重視したロゴタイプスタイル

シンボルマークとして独立したものがなく、文字をベースにしているロゴタイプスタイルのロゴの例です。書体デザインによりイメージを伝えながら名称をアピールすることができます。社名やブランド名を読んでもらうことにより、名前自体を覚えてもらいやすいという効果があります。ネーミングに特徴があるなど、名前をしっかりと覚えてもらうことがブランドの成功や売上に大きく影響する場合などに有効なスタイルといえるでしょう。文字ベースとなるので、流行にも左右されにくいのが特徴です。

スタイル2：
「見ること」を重視したシンボルスタイル

シンボルマークとロゴタイプがそれぞれ独立したタイプのスタイルです。シンボルマークには、さまざまなモチーフを組み込めるので、企業やブランドのまさに「顔」として活用しやすく、コンセプトや理念をデザインに反映しやすいという特徴があります。また、シンボルマークのみで使うこともできます。その場合、読ませる文字がないため、ひと目でイメージが伝わる、離れたところからでも認知しやすいといったメリットがあります。そのため、業種を表すマークをロゴにする例も街中などでよく見られます。

M-Connect

SIX AND FIVE

FlowerFlower

CoGrowth

GREEN HEART

シンボルスタイルにおける3つの分類

シンボルスタイルをさらに細分化するとモチーフの種類別に次の3つに分けることができます。

実在モチーフ

モノ、人、動物など、実在するものをモチーフにしたシンボルマークです。モチーフとしたものがもともと持っているイメージが、ロゴをとおして伝わるという効果があります。

文字モチーフ

社名のイニシャルなど、文字をモチーフにしたシンボルマークです。シンボルスタイルの特長である、ぱっと見で印象づける効果を狙いつつ、イニシャルで名前も想起させることができるロゴになります。

図形や記号が持つイメージを活用した、抽象的なシンボルマークです。特定されるモチーフやイニシャルがないので、全体のイメージや本質、企業理念などを表現したい場合に適しているスタイルです。

スタイル3：
「世界観」を伝えるシンボル＋ロゴタイプの一体スタイル

シンボルマークとロゴタイプを一体にしたスタイルです。ロゴ全体でイメージや世界観を醸成しながら、ネーミングも伝えられます。ただし、縮小すると構成されている文字や要素が小さくなり見えにくくなるため、使用されるシーンなどを事前に考えて、各要素の大きさを決めていくとよいでしょう。名前など、小さくなってもしっかり見せたいものは相対的に大きくするようにします。

3つのスタイルの特徴

この **60** ではロゴマークのスタイルを 3 つに分けて解説しました。どのような印象を
与えたいか、どのような使い方をするのかを定めて、つくるロゴのスタイルを決めて
いくとよいでしょう。以下にそれぞれのスタイルの特徴をまとめました。

ロゴタイプスタイル

・「読む」を重視したロゴ
・ネーミングの良さを活かすことができ、名前をダイレクトに覚えてもらいやすい
・幅広い分野を扱うなど、特定のイメージをつけたくないときに有効
・長い名前の場合などは、ぱっと見では覚えられないこともある

シンボルスタイル

・「見る」を重視したロゴ
・コンセプト、デザインイメージを反映しやすい
・企業やブランドの顔、旗印として活用しやすい
・ぱっと見でイメージが伝わる

シンボル + ロゴタイプ一体スタイル

・見るを重視しつつ読ませる効果も狙ったロゴ
・ネーミングを含めた世界観を醸成するのに有効
・サイズを小さくすると判別しづらくなってしまうことがある

フォント選びのヒント（欧文）

デザインにおいて、フォントは声色のようなものとよくいわれます。ロゴは顔であり、基本的にその名前を伝えるものです。ロゴにおけるフォント選びは、声色をとおしてロゴの人格を決めるようなものと考えて選ぶとよいでしょう。まずは欧文フォントについて理解を深めましょう。

欧文フォントが与える印象

英語を使ったネーミングやロゴは、英語圏やグローバルをターゲットとしたビジネスやサービスだけでなく日本人向けのものにもよく使われています。アルファベットで表現することで、日本語で表現するよりも見る人に、スタイリッシュさや、スマートな印象を与えることができるというのも理由の1つでしょう。

フォントの印象マップ

書体の種類、ウエイトなどによって、さらに細かく与えるイメージの分類ができます。欧文書体の大きな分類である、セリフ体・サンセリフ体を横軸に、フォントのウエイト（太さ）を縦軸にした例です。まずは、これをもとにつくるロゴの大まかな方向性を決めるとよいでしょう。

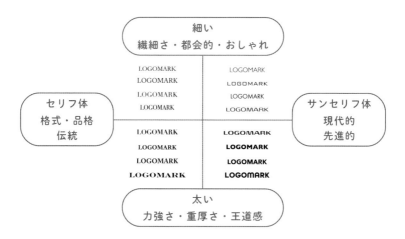

欧文書体の種類1：セリフ体

セリフ体とは文字の先端に爪のような「セリフ（serif）」がついた書体のことを指します。

> セリフ体フォントの例

Adobe Caslon

Logo Design

Trajan

LOGO DESIGN

Baskerville

Logo Design

Didot

Logo Design

ブラケットセリフとヘアラインセリフ

多くのセリフ体は、伝統的で格式を感じさせます。高級感を持たせたいときにも有効的です。セリフ体フォントは、ブラケットセリフ、ヘアラインセリフ、スラブセリフに分けることができます。まずはブラケットセリフとヘアラインセリフの違いを見てみましょう。ブラケットセリフはより古典的な印象、ヘアラインセリフになると近代的な印象になります。

Adobe Caslon

「ブラケットセリフ」
手書き風でやわらかい曲線。
伝統的で格式を感じさせる

Didot

「ヘアラインセリフ」
直線的で非常に細い線。
モダンで洗練された印象

スラブセリフ体

スラブセリフ体は、線の太さが後述するサンセリフ体のように比較的均一で、太めのセリフがついている書体です。力強さ、インパクトを与え、現代的な印象を醸成しながら、格式も感じさせることができます。

Rockwell

Logo Design

Clarendon

Logo Design

そのほかの特徴的な書体

ロゴや看板などでよく見られる、Copperplate Gothic というフォントは名称にゴシックとついていますが、小さなセリフがついています。伝統性や高級感を感じさせ、威風堂々とした風格もありながら、ちょっとかわいらしい印象もあるフォントです。小文字は大文字と同じデザインになっており、スモールキャップス（スモールキャピタル）と呼ばれる通常の小文字と同じ高さで作られた大文字で表現されています。

Copperplate Gothic

LOGODESIGN

スモールキャップス

欧文書体の種類2：サンセリフ体

サンセリフ体とは「セリフ（serif）」の「ない（sans）」書体のことを指します。サンセリフ体は、セリフ体に比べて現代的でモダンな印象になります。太めの書体は安定感や安心感、細めの書体はスタイリッシュさや軽やかさを感じさせます。

サンセリフ体フォントの例

Futura
Logo Design

Avant Garde Gothic
Logo Design

Gill Sans
Logo Design

DIN
Logo Design

ジオメトリックサンセリフとヒューマニストサンセリフ

サンセリフ体はジオメトリックサンセリフとヒューマニストサンセリフに分けることができます。ジオメトリックサンセリフは幾何学的な骨格となっており、よりモダンで未来的な印象、ヒューマニストサンセリフは、セリフ体に近い骨格で格式や落ち着きを感じさせます。

Futura

ag

「ジオメトリックサンセリフ」
直線や円弧など、幾何学的な図形
で骨格が形成されたサンセリフ体。
モダンで未来的な印象

Gill Sans

ag

「ヒューマニストサンセリフ」
旧来のローマン体の
骨格を残した、人間味のある
サンセリフ体

ヒューマニストサンセリフのひとつである Optima は、抑揚のある線で構成されており、セリフ体のような雰囲気がさらに強くなっています。セリフとサンセリフの中間的な書体というイメージで使われることが多いフォントです。エレガントさと現代的な印象を併せ持っており、高級感としなやかさ、女性らしさなどを感じさせるものになっています。

Optima

Logo

ヒューマニストサンセリフ体に分類されるが、
線の太さに抑揚があり、セリフ体と
サンセリフ体の中間のようなイメージ

Gill Sans

Logo

同じヒューマニストサンセリフの
Gill Sans は、線の太さが
比較的均一

欧文書体の種類3：スクリプト体

スクリプト体は手書き風の流れるような筆跡に基づく書体です。文字同士がつながるようになっているものも多いです。手作り感、人間らしいあたたかみを感じさせるものになります。カリグラフィの文字や、ペンで書いたような文字の2種類に分けられ、カリグラフィは洗練さや高級感を、ペンの文字は親しみやすさを感じさせます。

スクリプト体フォントの例

Snell Roundhand

Logo Design

Allura

Logo Design

Voltage

Logo Design

Kinescope

Logo Design

欧文書体の種類4：デコラティブ書体（ディスプレイ書体）

ユニークなかたちの書体はまだまだたくさんあります。これまでのどのカテゴリーにも入らない、個性的な書体をデコラティブ書体（ディスプレイ書体）と呼ぶことにします。文章など読ませる目的でなく、注目を集めるのに最適なフォントです。フォント自体がロゴのように見えるのも特徴です。

> デコラティブ書体フォントの例

Braggadocio

Logo Design

Blenny

Logo Design

Remedy

Logo Design

Sail

Logo Design

POINT

デコラティブ書体を使うときの注意点

デコラティブ書体は個性的であるが故に強いイメージを与えます。同じデコラティブ書体を使ったロゴを他社が使用している場合、関連する企業・サービスと誤認されてしまう恐れもあるので、これらのフォントをそのまま使う場合は慎重に扱う必要があります。

フォント選びのヒント(日本語)

欧文で表現されたネーミングがスマートさやスタイリッシュさを感じさせるのに対して、母国語である日本語で表現されたネーミングやロゴは、やはり安心感や親近感を与えることができるでしょう。そして、当たり前ではありますが、和風な印象も感じさせやすいです。筆文字や筆書体が使われた日本語ロゴなど、昨今では文字のフォルムがクールだと海外の人にも人気です。アルファベットよりも各文字の画数が多い傾向にあるため、フォントをもとに変形したり、作字するなど、クリエイティブな表現を加えやすいでしょう。

日本語フォントの分類

明朝体

リュウミン

あ ア 字

ヒラギノ UD 明朝

あ ア 字

ゴシック体

見出ゴ MB31

あ ア 字

新ゴ

あ ア 字

筆書体

勘亭流

あ ア 字

隷書101

あ ア 字

デザイン書体

すずむし

あ ア 字

ライン G

あ ア 字

和文書体の種類1：明朝体

文字の横線や角に三角状のウロコがついた書体が明朝体。欧文でいうセリフ体のような書体を指します。手書き書体である楷書の諸要素を単純化したものとなっており、ラインは横線が細く、縦線が太いかたちで表現されているものが一般的です。

明朝体フォントの例

リュウミン

もじモジ文字

ヒラギノ UD 明朝

もじモジ文字

うつくし明朝体

もじ モジ 文字

小塚明朝

もじモジ文字

明朝体の印象

明朝体は、落ち着きやフォーマルな印象を与えます。格式や洗練さがあるので高級感を感じさせたいものに有効。学術的な印象やクラシカルな雰囲気もあります。

和文書体の種類2：ゴシック体

縦線・横線の太さが比較的一定で、ウロコなどの装飾がない書体がゴシック体。欧文でいうサンセリフ体のような書体を指します。遠くから見ても文字が判別しやすいため、看板や標識などに使われることが多いです。

ゴシック体フォントの例

見出ゴMB31

もじモジ文字

新ゴ

もじモジ文字

筑紫B丸ゴシック

もじモジ文字

ヒラギノ丸ゴ

もじモジ文字

ゴシック体の印象

ゴシック体は、現代的でモダンな印象を与えます。明朝体と比べるとカジュアルで親しみやすさがあるともいえるでしょう。視認性が高いため、ロゴや見出しタイトルなど必要に応じてさまざまなサイズで使用しやすい書体です。

角ゴシックと丸ゴシック

ゴシック体の中には、ラインの先端が角ばっている「角ゴシック」と丸くなっている「丸ゴシック」があります。それぞれ印象が大きく変わるので、ロゴのイメージにうまく取り入れましょう。

新ゴ

「角ゴシック」
ラインの先端が角ばっている。
力強さ、誠実さ、
シャープな印象

ヒラギノ丸ゴ

「丸ゴシック」
ラインの先端が丸くなっている。
かわいらしさ、やわらかさ、
ソフトな印象

明朝とゴシックの中間のようなフォント

中にはゴシック体と明朝体の中間のようなフォントもあります。タイポスやフォークは、縦線と横線に強弱をつけながらもウロコがありません。このようなフォントは、格式や洗練を感じさせつつ現代的な印象を感じさせます。使い方によっては、しなやかさやエレガントなイメージも感じさせられます。

タイポス

明朝体の特徴の1つであるウロコがないが、
線に強弱がついている

明朝体

ウロコなどの
装飾がある

ゴシック体

線の太さが、
比較的一定

和文書体の種類3：筆書体

毛筆のタッチが表現された書体です。楷書体、草書体、行書体、隷書体、篆書体などが代表的です。欧文書体でいうスクリプト体にあたりますが、筆というところが和文ならではであり、日本らしさであるといえるでしょう。アルファベットを筆文字で表現することで、和風テイストを醸成するという方法もよく使われます。

筆書体フォントの例

昭和楷書

もじ モジ 文字

隷書101

もじ モジ 文字

勘亭流

もじ モジ 文字

ヒラギノ行書

もじ モジ 文字

筆書体の印象

手書きによるやわらかさやあたたかみを感じるものもあれば、荒々しさや力強さを感じるものまで書体によってさまざまです。共通しているのは、筆による和風な雰囲気や古典的、伝統的な印象を与えることができるという点です。

和文書体の種類4：デザイン書体（ディスプレイ書体）

上述のどのカテゴリーにも入らない、個性的な書体がデザイン書体です。フリーハンドの書き文字のようなものや、ラインの先端に装飾がついていたり、骨格が独特であったりとさまざまなフォントが存在します。デザイン書体はそれぞれに強いイメージを持っているため、つくろうとしているロゴから与えたいイメージとマッチしているかをしっかり見極めて使いましょう。155ページで紹介したデコラティブ書体と同様に、個性的であるが故に、ほかのロゴですでに使われている場合は、そのロゴと類似であるという印象を与えてしまうことがあるので注意しましょう。

デザイン書体の例

タカモダン

もじモジ文字

ラインG

モじモジ文字

すずむし

もじモジ文字

DS-akari

もじモジ文字

色選びのヒント

色には人の心に働きかけるそれぞれのイメージがあります。色から感じるイメージ
をうまく使って色を決めていきましょう。

色とイメージ

赤色、青色、黄色といったそれぞれの色には、特定のイメージがあります。
また、暖色・寒色といった大きなくくりでもイメージの違いがあります。特に
意識しなくても普段の生活で色をイメージで捉えていることは多いのではない
でしょうか。それだけ色のイメージは強いため、ロゴでもそのイメージをうまく
使えるように取り入れることが重要です。

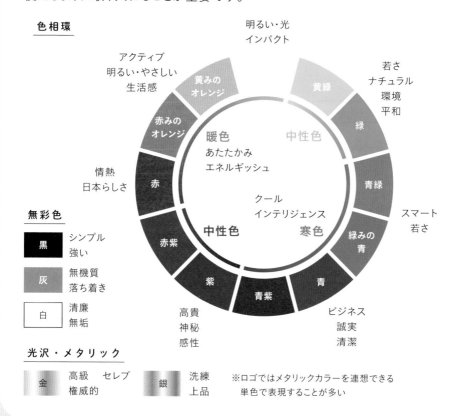

色相環

明るい・光
インパクト

アクティブ
明るい・やさしい
生活感

黄みの
オレンジ

若さ
ナチュラル
環境
平和

黄緑

緑

赤みの
オレンジ

暖色
あたたかみ
エネルギッシュ

中性色

青緑

情熱
日本らしさ

赤

クール
インテリジェンス

スマート
若さ

緑みの
青

無彩色

中性色

寒色

赤紫

紫

青

ビジネス
誠実
清潔

黒	シンプル 強い
灰	無機質 落ち着き
白	清廉 無垢

青紫

高貴
神秘
感性

光沢・メタリック

| 金 | 高級 セレブ 権威的 |
| 銀 | 洗練 上品 |

※ロゴではメタリックカラーを連想できる
　単色で表現することが多い

トーンによるイメージ

色の明度と彩度をもとにグループ分けしたものをトーンといいます。ビビッド、ブライトなどの名前がつけられており、それぞれに雰囲気やテイストなどのイメージがあります。前のページで紹介した「色のイメージ」とトーンのイメージをうまく組み合わせて方向性を決めていきましょう。

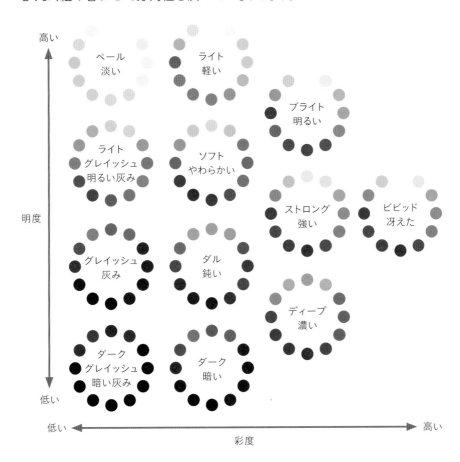

彩度が低いものや、明度が極端に高い、あるいは極端に低いものは、視認性が低下したり色味がわかりづらくなるため、ロゴではなるべく避けるのが無難です。色味がしっかりと伝わることを重視する場合は、ビビッド、ブライト、ライト、ストロングを中心とし、アースカラーや有機的な印象を持たせたい場合は、ディープ、ダル、ダークなどを検討するとよいでしょう。

色の決め方1：与えたいイメージから考える

色とイメージの項目であげたように、一般的に赤は、情熱やエネルギッシュ、青は知的・クール、緑は若さやナチュラルなどと、人の心理に働きかけるイメージを持っています。自分たちはどんな企業・ショップ・ブランドに見られたいのか、自分たちの社風や大切にしている指針はどんなものかなどを考えて言葉にしてみましょう。その言葉のイメージに近い色からロゴのカラーを選んでいきます。

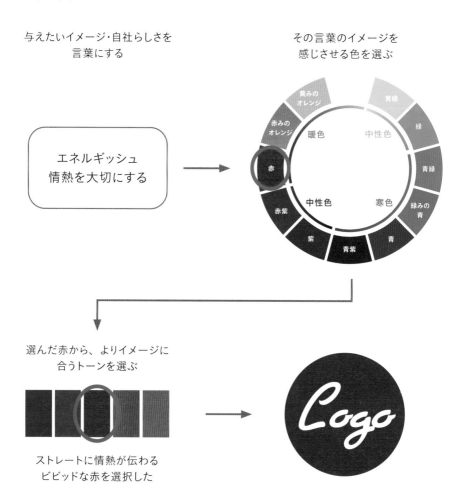

与えたいイメージ・自社らしさを
言葉にする

その言葉のイメージを
感じさせる色を選ぶ

エネルギッシュ
情熱を大切にする

選んだ赤から、よりイメージに
合うトーンを選ぶ

ストレートに情熱が伝わる
ビビッドな赤を選択した

色の決め方2：競合との差別化から考える

同業や競合にあたる企業やブランドの色をチェックし、なるべく同じ色にならないようにすることで、差別化をしていく考え方です。たとえば銀行を考えてみると、メガバンクと呼ばれる3行は、みずほ銀行が「青」、三菱UFJ銀行は「赤」、三井住友銀行が「緑」と分かれていて、色を見ただけで、どの銀行であるかの区別がつきます。

ただし、与えたいイメージや社風など、自社のらしさを考えると、どうしても競合と同じ色にしたいということもあるかもしれません。その場合は、トーンを変えるなどして、なるべく同じイメージにならないような工夫をするとよいでしょう。

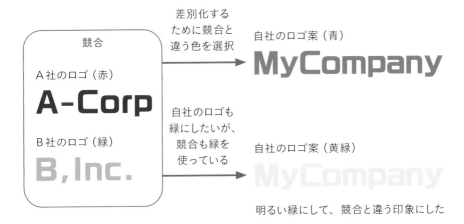

差別化するために競合と違う色を選択

自社のロゴ案（青）

MyCompany

自社のロゴも緑にしたいが、競合も緑を使っている

自社のロゴ案（黄緑）

MyCompany

明るい緑にして、競合と違う印象にした

競合

A社のロゴ（赤）

A-Corp

B社のロゴ（緑）

B,Inc.

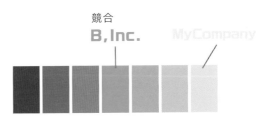

同じ緑でも、競合とは明るさや彩度などが
なるべく離れた緑を選択する

色の決め方3：業種や領域、名前から連想する色を考える

業種や領域を連想させる色選びというのは、たとえば、空や海に関連する会社なら「青」、環境・エコの分野なら「緑」、日本的なものを扱っている企業なら「赤」にするといった選び方です。実在するものの色や、すでに世間一般的に「○○といえばこの色」と認知されている色をロゴのカラーに選ぶことで、どんな企業、ブランドなのかを容易に伝えることができます。

また、社名やネーミングをイメージさせる色を使うことも考えられます。たとえば、社名に光が使われていたら「黄」、トマトなら「赤」などです。色からの連想効果もあり、社名を覚えてもらいやすくなるでしょう。

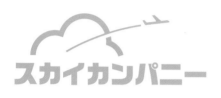

スカイから青を採用

トマトから赤を採用

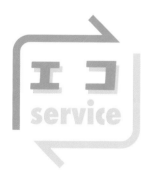

エコから緑を採用

D-Light

ライト＝光から黄を採用

色の決め方4：色名の由来から考える

赤、青、黄などは「基本色名」といいますが、色はもっと細かく分けることができ、それぞれに名前がつけられています。たとえば赤系の色であれば、紅色、朱色、茜色、ルビーレッド、ローズ……など。これらは「慣用色名」といって、それぞれに名づけられた由来があります。この由来を自社のイメージに重ねるのも選び方の1つです。

特に日本の伝統色は、繊細な中間色を中心にした色の世界で、それぞれに風情のある名前がつけられています。東京スカイツリーのロゴにも日本の伝統色が使われており、各色に意味づけがされています。色名とその意味・由来を調べてみると自分にぴったりのイメージが見つかるかもしれません。

伝統色の例（青系の一例）

金青　紫色を帯びた暗い上品な青色
古代の貴重な顔料で仏像や仏画の彩色になくてはならないものだった

鉄紺　わずかに緑みを帯びた暗い青色
藍染を繰り返して染められる色で江戸時代には最も日常的な色だった

勝色　紺よりもさらに濃い、黒色に見えるほどの暗い藍色
鎌倉時代の武士が質実剛健さを好み、さらに「かつ」に「勝」の字をあてて縁起色とした

瑠璃紺　瑠璃色がかった紺色の意味で深い紫みの青色
仏の髪や仏国土などの色とされており、江戸の小袖の色として大流行した

東京スカイツリー®の例

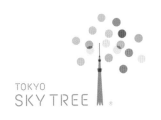

TOKYO
SKY TREE®

● 常磐色（ときわいろ）‥‥‥伝統
● 萌黄色（もえぎいろ）‥‥‥若さ
● 刈安色（かりやすいろ）‥‥‥みんなの
● 黄金色（こがねいろ）‥‥‥未来
● 紅梅（こうばい）‥‥‥華やかさ
● 江戸紫（えどむらさき）‥‥‥粋
● 空色（そらいろ）‥‥‥エコロジー

出典：https://www.tokyo-skytree.jp/about/design/

©TOKYO-SKYTREE

色の決め方5：好きな色から考える

与えたいイメージや同業との差別化を考えて論理的に色を選んだとしても、どうもその色では気分が乗らないということはあるものです。会社設立時であれば、創業者の好きな色やラッキーカラーをコーポレートカラーにすることで、思いを表現することもできるでしょう。

ただし念のため 、選んだ色が一般的にどんなイメージを与えるのかは確認しておきましょう。

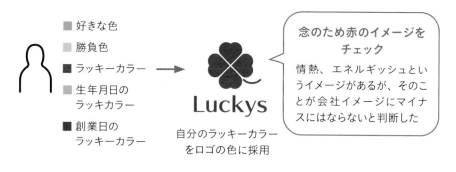

■ 好きな色
■ 勝負色
■ ラッキーカラー
■ 生年月日の
　ラッキカラー
■ 創業日の
　ラッキーカラー

自分のラッキーカラー
をロゴの色に採用

**念のため赤のイメージを
チェック**

情熱、エネルギッシュというイメージがあるが、そのことが会社イメージにマイナスにはならないと判断した

色の決め方6：あえて決めない

扱う分野が幅広い企業や多様性などを重視する企業は、コーポレートカラーを定めない、または黒やグレーの無彩色にするのも1つの手です。最近は、社員それぞれの個性を表現するために、名刺のロゴの色を社員自身が選べるようにしている会社も見られます。コーポレートカラーとして1つに定めるのではなく、色で「多様さ」を表現することができます。

ロゴの色をスタッフ自身
が決めることで、企業
の多様さを表現

CMYKとRGB

色の表現方法は、パンフレットや名刺などの印刷物用の CMYK カラーモード（プロセスカラー）と、スマホ画面やモニター画面用の RGB カラーモードがあり、それぞれ表現できる色の範囲が異なります。印刷物や映像などさまざまな用途を想定して、ロゴでは CMYK と RGB、両方のカラーを決めましょう。

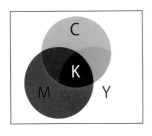

CMYK カラーモード

（主に印刷物で使われる）

各色のインクを掛け合わせて
色を表現する

RGB カラーモード

（主にモニターで使われる）

各色の光を掛け合わせて
色を表現する

基本は CMYK で色を決め、RGB に変換する

RGB は CMYK に比べ、色の再現領域が広く、鮮やかな色が出せます。そのため RGB で指定しているロゴデータをそのまま印刷物に使用すると色が変わってしまうケースがあります。そのため、CMYK → RGB の順番で色を決めていくことで、色のずれを最小限に抑えられます。

RGB ファーストでつくるケースも

昨今では、顧客とのコンタクトポイントが、スマホ上であるなどデジタルメインのサービスも多いでしょう。そんな場合は、あえて RGB にしか出せない鮮やかな色にこだわるのもありです。自分たちのアイデンティティを RGB ファーストの色設定に込めます。

かたちを考えるヒント

かたちについても人に抱かせるイメージがあります。ロゴ全体のシルエットに使ったり、細部に取り入れたりして、印象をコントロールできます。

幾何学図形とイメージ

それぞれの図形について、多くの人が抱くイメージを一覧にしています。ロゴ全体のシルエットやシンボルマークのかたちなどに取り入れるとよいでしょう。

円・楕円

調和、総合的、完全、
やわらかい

三角形

成長、上昇、シャープ
安定感（正三角形のとき）

正方形

堅実・まじめ、安定、
落ち着き

長方形・台形

安定感、力強さ、
堂々とした

平行四辺形

スタイリッシュ、
クールさ、動き

正五角形

バランスの均衡、安定と動き
（星型や花のイメージも）

正六角形

バランスの均衡、
安定
（科学的、つながりのイメージも）

正八角形

安定、調和、総合的
（日本では末広がりの八で
縁起のよいイメージも）

円弧

総合性と安定感、
架け橋、広がり

不定形

やさしさ、癒やし、有機的、
定量化できない

気になるロゴを読み解く

意味やイメージをロゴに込める方法は、この本で紹介したもの以外にもまだまだあると思います。自分なりの方法を見つけるには、さまざまなロゴの読み解きをするとよいでしょう。気になるロゴの構成要素を書き出し、なぜそのかたちなのか、その色なのかを考えることで、イメージをかたちにする方法が見えてきます。

ロゴを分析するプロセス

いいなと思ったロゴや、デザイン年鑑に載っているようなロゴを以下の観点で書き出していきましょう。わたしが代表を務めている、株式会社ドーナッツカンパニーのロゴをサンプルとして、書き出した例を記載しています。

1. ぱっと見て最初に思ったことを書く

ロゴデザインの第一印象を短い言葉で書きます。

例）リボンみたいなかたち。さわやかでスッキリした印象。

2. なんのロゴか？会社概要などを調べる

そのロゴの対象となる会社やお店などの業種や概要を調べ、整理していきます。ロゴに込められた意味などが公開されている会社もありますが、この段階ではそれは見ないようにしましょう。

例）ロゴ制作を軸としたデザイン会社のコーポレートロゴ。

3．ロゴで使われている要素を書き出す

どんなかたちが使われているか、どんなモチーフが使われているか、どのように配置されているか、色は何色か、文字はどのようなフォントかなど、まずは、ロゴで使われる構成要素を書き出します。

例）・リボン型の幾何学図形的なかたち　　・色はライトブルー
　　・シンメトリーになっている　　　　・書体はカッパープレート系っぽい
　　・左側は白抜きになっている

4．印象を書き出す

書き出した要素について、感じた印象を言葉にして書き出していきます。各要素の印象を書き出したら、もう一度全体の印象を書き出してみます。

例）・リボン型の幾何学図形的なかたち　┐　スッキリ整えられた印象と
　　・シンメトリーになっている　　　┘→　かわいらしさを感じる
　　・色はライトブルー　──→　爽やかな印象
◆全体の印象：一見すると明るくさわやかな印象だが、シンメトリーで整ったかたちとフォントから、堂々とした印象も感じる。左右で色が違う点には意味が込められていそう。

5．理由を考える

ここまでで書き出した内容をもとに、なぜこのロゴになったのか理由を考えます。誰にどのようなメッセージや印象を与えたいのかなどを自分なりに考えてみましょう。

例）表も裏もといった総合性や、左右をつなげるといった意味が込められていそう。明るく誠実なという意味もあるのではないか。

上記のプロセスでさまざまなロゴを読み解きをすると、自分のロゴをつくる際に役立つアイデアの引き出しが増えていきます。
次のページにドーナッツカンパニーのロゴに込められた意味を載せています。

ドーナッツカンパニーのロゴに込められた意味

1. イニシャルのDとC

DonutCompany のDとCが全体フォルムのモチーフになっています。

2. "よそいき" の蝶ネクタイ

ドーナッツカンパニーはロゴなどのデザインに関することをメインとする会社です。ロゴづくりやブランディングをすることは、会社や事業をちょっと "よそいき" にすること。おしゃれな蝶ネクタイをつけて背筋を伸ばす、そんなイメージがあると思い、マークのフォルムに重ねました。また弊社自身にも、どんなときにも襟を正して、誠実・謙虚であるようにという行動規範の思いも込めました。

3．未来を開く扉

このマークは、扉が開いたようなイメージにもなっています。未来への扉を開き、常に新しい挑戦やワクワクを探すといった意味が込められています。

4．カラー

CMYK：C65 M0 Y10 K0
RGB：R49 G192 B234（#31C0EA）

色はスカイブルーです。「誠実かつ軽やかであること」という意味を込めています。

ロゴ使用ガイドライン

ロゴを使う際は、どんな場面でも一貫したルック&フィールで、ロゴの印象が正しく伝わるようにしたいものです。そのための使用ルールをまとめたものがロゴ使用ガイドラインです。最低限守るべきルールや判断基準を示すものになり、ロゴデータと合わせて保管しておき、ロゴを扱う際に確認できるようにしておきます。

ガイドラインの構成

一般的に必要とされる項目は以下になります。

レイアウトパターン

シンボルマークとロゴタイプで構成されたロゴの場合は、縦組みや横組み、スローガンつきロゴなどいくつかのパターンがあることが多いです。すべての組み合わせを一覧にしておきます。また、シーンによっての使い分けをする場合はそれも記載しておきます。

横組み

縦組み

余白

ロゴは、ほかの要素の一部に間違われないよう、独立していることが重要です。ロゴのまわりの余白（不可侵領域）を設定しておくことで独立性を保ちます。下の図は高さの100%をAとして、上下左右に0.3A（Aの30%）分の余白を設けるというルールの例です。

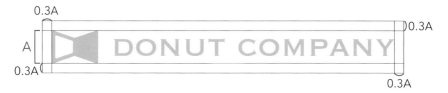

最小サイズ

視認性、可読性を保つためには、ある程度の大きさが必要です。これ以上小さくしてはいけないという最小使用サイズを規定します。

カラー

色は CMYK、RGB、特色などを記載しておきます。また、背景色ごとのロゴの使用可否例を載せておくことで、さまざまな色の背景でどのようなカラーパターンを使えばいいのかをガイドします。

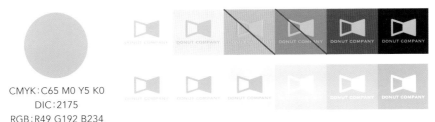

CMYK：C65 M0 Y5 K0
DIC：2175
RGB：R49 G192 B234
#31c0ea

斜線を引くなどして、使用不可のパターンも明示しておく

その他

誤った使い方のサンプル（誤用例）を載せ、間違った使い方を示しておきます。そのほかにも、ロゴに応じてあったほうがよい項目があれば、ガイドラインに追加しておきましょう。たとえば、「ロゴに込められたコンセプトの説明」「ロゴと合わせて使う際に推奨されるフォント」「よく使われる展開アイテムのデザインサンプル」などがよく見られます。

あとがき

　最後までお読みいただき、ありがとうございました。

　「イメージ別にロゴを見せながら、つくり方を解説する本を書きませんか?」
とお話をいただいたとき、すでに巷には、上質なロゴの実例をイメージ別に
まとめた本が多数あるので、それを読んでいただいたほうがいいのでは……
という思いがはじめに浮かびました。

　いや、しかし「実例じゃなく作例にすることで、わかりやすくなり、初心者
のロゴづくりの第一歩になるのでは」と思い直し、自分の過去の仕事や、さ
まざまなロゴを眺め直したのが企画のスタートでした。

　まず、イメージとなる言葉をまんべんなく出し、なるべく素直にそのイメージ
を感じられるような要素や手法をもとにロゴの作例をつくっていきました。
　そのため、ロゴとして見ると、ありがちな表現が多く物足りないと思う部分
もあるかもしれませんが、その点はどうぞご容赦ください。

もちろんイメージというものは、非常に感覚的です。

　同じものを見ても感じるイメージは人によってバラバラなこともあります。また、時が経過することでも、イメージが変わる場合があるでしょう。

　イメージとは、そんなふわふわしたものですが、それでもロゴづくりで一番大切なことは、はじめに目指すイメージや込める思いを言葉にしてしっかりと決めることだと思います。

　そのイメージに向かってロゴをつくっていくプロセスをとおして、自分たちの思いもくっきりしてきますし、できたロゴには愛着がわくと思います。

　そのロゴを掲げたビジネスやさまざまな活動において、誇れる旗印となるでしょう。

　本書で紹介したイメージや手法を組み合わせながら、自分らしさのあるロゴづくりをしていただけたら幸いです。

　最後に、この場をお借りしまして、なかなか原稿が上がらない私に根気強くつき合ってくださった編集の浦上さん、そして親愛なる家族、また執筆のための時間を私につくってくださった皆さんに心より感謝いたします。

<div style="text-align:right">2023年9月 遠島啓介</div>

| 06 | かたちを見立てて置き換える

| 07 | 合体させる

M ＋ A ＋ D

C ＋ ツバメ

| 08 | 塗りと余白を活かす

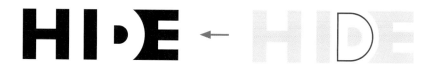

| 09 | 意味を見立てる

素早い ➡ 鳥の飛翔

| 10 | 擬人化・擬物化する

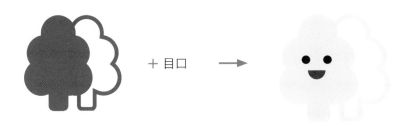

| 11 | 象徴となるものを使う

沖縄を代表する像をモチーフに使う　——➤

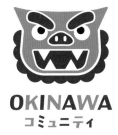

| 12 | 図形の反復・集合

 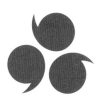

| 13 | つなげる

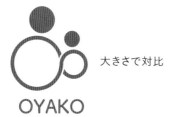 大きさで対比

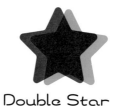 色で対比

| 18 | 言葉遊び的に置き換える

クリ「エイト」

CREATE

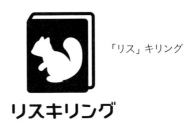

「リス」キリング

リスキリング

| 19 | 可変性を取り入れる

HENKA　　HENKA　　HENKA　　HENKA　　HENKA

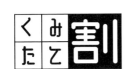　　　　

イメージ別
ロゴまとめ

| 20 | ポップで元気なロゴ

| 21 | フレッシュでアクティブなロゴ

| 22 | 切れのあるクールなロゴ

| 23 | スピード感・シャープさのあるロゴ

| 24 | 伝統を感じさせるロゴ

| 25 | 親しみのあるスタイリッシュなロゴ

| 26 | 洗練されたスタイリッシュなロゴ

| 27 | 安定感・堅実さのあるロゴ

| 28 | スマートで誠実さのあるロゴ

| 29 | ダイナミックで躍動感のあるロゴ

| 30 | 堂々とした強さがあるロゴ

| 31 | 力強くスタイリッシュなロゴ

| 32 | クラシカルでハイクラス感のあるロゴ

| 33 | お墨つきや威厳を感じさせるロゴ

| 34 | つながりや連携を感じさせるロゴ

 mitsuwa

 front&back

 fourbubbles

 CoGrowth

 P&C Design

 D-Link

| 35 | 循環や永続性を感じさせるロゴ

 Eternal

 CYCLE FoodTech

 Green Loop

 K-Moebius

 つながりひろば

| 36 | 奥行きや広さを感じさせるロゴ

 T-impact

 CUBE CUBE

 SPACE RED

 NEXT SQUARE

 TWINROAD

 FARM HOKKAIDO

| 37 | デジタル感のあるロゴ

 デジタル診断

 PiXEL

 Digital ES

 M-Digital

 DX FLIGHT

 Digi-R

| 38 | サイバー・未来感のあるロゴ

 FUTURE-D

 STARS

 MIRAI DESIGN

 EXTEND

 N-SPACE

 PLANET

| 39 | モダンかわいいロゴ

 kawakawa

 Cute

 あかるい家

 OKAMEINKO Festival 2023

 ADAM アダムブロック

 65 ANNIVERSARY

| 40 | ほっこりハートフルなロゴ

 HOKKORI CAFE

 はあとふる みかん

 くらしの相談所 HEARTY COUNSELING ROOM

 ハートtoハート

 65 ANNIVERSARY

 M-Connect

| 41 | 子どもらしいロゴ

| 42 | ナチュラルなやさしさのあるロゴ

| 43 | やわらかくぬくもりのあるロゴ

| 44 | やわらかくみずみずしいロゴ

| 45 | エレガントで優雅な欧文ロゴ

| 46 | エレガントで洗練されたロゴ

| 47 | エレガントな日本語ロゴ

| 48 | 凛としたしなやかなロゴ

 華と凛 水の都

時/雨/旅/行

| 49 | カジュアルでシンプルなロゴ

 トーキョー SUPERTOWN

| 50 | カジュアルなカフェ風のロゴ

| 51 | カジュアルで自由な雰囲気のロゴ

| 52 | 素朴で安心感のあるロゴ

| 53 | 和モダンなロゴ

| 54 | レトロでかわいい日本語ロゴ

| 55 | レトロでクールな欧文ロゴ

| 56 | 大胆でインパクトのあるロゴ

| 57 | パンク・ロックなロゴ

| 58 | 多様性を感じさせるロゴ

| 59 | 総合性と調和性を感じさせるロゴ

参考文献 ※五十音順

書籍

「色の名前事典507」福田邦夫／主婦の友社

「コーポレート・アイデンティティ戦略―デザインが企業経営を変える」中西 元男／誠
文堂新光社

「実務家ブランド論」片山 義丈／宣伝会議

「図説 アイデア入門 -言葉、ビジュアル、商品企画を生み出す14法則と99の見本」
狐塚 康己／宣伝会議

「世界でいちばん素敵な色の教室」橋本実千代（監修）／三才ブックス

「伝わるロゴの基本 トーン・アンド・マナーでつくるブランドデザイン」ウジ トモコ／グ
ラフィック社

「要点で学ぶ、ロゴの法則150」生田信一、板谷成雄、大森裕二、酒井さより、シオザ
ワヒロユキ、宮後優子／ビー・エヌ・エヌ

「ロゴデザインの見本帳」遠島 啓介／フレア（編集）／エムディエヌコーポレーション

「ロゴのつくりかたアイデア帖 "いい感じ"に仕上げる65の引き出し」遠島 啓介／イン
プレス

遠島 啓介 （とおしま けいすけ）

株式会社ドーナッツカンパニー代表取締役・ロゴデザイナー。
1972年東京の下町生まれ。A型。大学卒業後、IT・WEB関連の仕事をしながらロゴの面白さを伝えるブログ「ロゴストック」を運営。ロゴの奥深さにますます魅了され、ロゴづくりに特化したいと考え独立。2014年、株式会社ドーナッツカンパニーを設立し、現職。企業、店舗から製品・サービス、サークルなど幅広くロゴデザインを手がけている。
制作したロゴは、国内外のアワードや年鑑で入賞、入選多数。著書に「ロゴのつくりかたアイデア帖"いい感じ"に仕上げる65の引き出し」（インプレス）ほか。

https://donutcompany.co.jp

STAFF

装丁・本文デザイン	三森健太（JUNGLE）
デザイン制作室	今津幸弘
DTP制作	田中麻衣子
制作担当デスク	柏倉真理子
校正	株式会社トップスタジオ
編集	浦上諒子
副編集長	田淵 豪
編集長	藤井貴志

素材

PIXTA （ピクスタ）

制作協力（ロゴ提供）※掲載順

Organic Farmつちとて
甦水tech株式会社
株式会社ライフメディア
ドッグスクール＆ホテルGaw
東武タワースカイツリー株式会社

■商品に関する問い合わせ先

このたびは弊社商品をご購入いただきありがとうございます。本書の内容などに関するお問い合わせは、下記のURLまたは二次元バーコードにある問い合わせフォームからお送りください。

https://book.impress.co.jp/info/

上記フォームがご利用いただけない場合のメールでの問い合わせ先
info@impress.co.jp

※お問い合わせの際は、書名、ISBN、お名前、お電話番号、メールアドレス に加えて、「該当するページ」と「具体的なご質問内容」「お使いの動作環境」を必ずご明記ください。なお、本書の範囲を超えるご質問にはお答えできないのでご了承ください。

● 電話やFAX でのご質問には対応しておりません。また、封書でのお問い合わせは回答までに日数をいただく場合があります。あらかじめご了承ください。
● インプレスブックスの本書情報ページ https://book.impress.co.jp/books/1122101136 では、本書のサポート情報や正誤表・訂正情報などを提供しています。あわせてご確認ください。
● 本書の奥付に記載されている初版発行日から1年が経過した場合、もしくは本書で紹介している製品やサービスについて提供会社によるサポートが終了した場合はご質問にお答えできない場合があります。

■落丁・乱丁本などの問い合わせ先
FAX 03-6837-5023
service@impress.co.jp
※古書店で購入された商品はお取り替えできません。

イメージをカタチにするロゴデザイン
65のヒントで見つかる自分だけのアイデア

2023年10月11日 初版発行

著 者 遠島啓介
発行人 高橋隆志
発行所 株式会社インプレス
〒101-0051 東京都千代田区神田神保町一丁目105番地
ホームページ https://book.impress.co.jp/
印刷所 株式会社 暁印刷